KB084150

빠른 글씨
바른 글씨

논술부터 고시까지, 합격하는 글씨체는 따로 있다!

빠른 글씨
바른 글씨

유성영 지음

길벗

유성영 참바른글씨 대표에게 글씨 교정받은
고시생들과 수험생들이 전하는 생생 리뷰와 찬사

빠르게 글씨를 쓰다 보니 늘 글자가 누워 있었는데 글씨 교정틀에 맞춰 선들을 바르게 그으면서 글자가 바로 섰습니다.

_ 변희*(남, 법무사 준비생)

글씨를 조금만 오래 써도 손이 너무 아파 이를 악물고 써야 했어요. 그런데 손에 힘을 균등하게 주는 방법을 배웠더니 글씨를 오래 써도 손이 전혀 아프지 않습니다.

_ 송만*(남, 행정사 준비생)

글씨 교정틀로 연습했더니 글자의 비율과 균형이 맞춰져 글자의 짜임새가 아주 좋아졌어요. 한 글자 한 글자 읽기 힘들었는데 가독성이 눈에 띄게 좋아졌답니다.

_ 장필*(남, 노무사 준비생)

진작 글씨 교정을 받을걸 후회 중입니다. 손이 아프지 않아 글씨가 술술 써집니다. 필기에 대한 부담감이 사라지고 자신감을 찾았습니다. _ 최지*(여, 법무사 준비생)

항상 제한 시간에 쫓겨 날려 쓰다 보니 글씨를 알아볼 수 없었는데, 글씨 교정들 덕분에 글자의 형태가 바로잡혔어요. 더 예쁘게 써지면서 글씨 쓰는 속도도 정말 빨라졌습니다.

_ 남준*(남, 법무사 준비생)

글씨 때문에 스트레스를 굉장히 많이 받았는데요. 악필 교정을 받으면서 요즘엔 글씨 잘 쓴다는 말을 듣습니다. 답안지 작성할 때 자신감도 생겼답니다.

_ 정원*(남, 변리사 준비생)

손에 힘을 잔뜩 주고 글씨를 써서 늘 통증을 달고 살았죠. 그런데 손의 힘을 구분하는 방법을 배웠더니 손이 정말 편해졌어요. 2교시 시험만 끝나면 손이 아파 3교시 시험을 망치는 경우가 많았는데 이젠 걱정 없습니다.

_ 지은*(여, 행정고시 준비생)

글자 모양도 좋아졌지만 띄어쓰기 구분이 확실히 되어 문장 전체가 깔끔해졌습니다. 가독성이 좋아져 글이 한 번에 술술 읽히네요.

_ 신현*(여, 외무부고시 준비생)

악필과 느린 속도 때문에 고민이 많았는데 글씨 교정을 통해 많이 개선되는 걸 느끼고 있습니다. 글자 이어 쓰는 연습과 속도 훈련까지 더하니 글씨 쓰는 속도가 정말 빨라졌어요. 답안지 작성할 때 여유가 생겼답니다.

_ 안유*(여, 변리사 준비생)

변호사시험을 앞둔 저의 가장 큰 고민은 악필과 통증을 달고 사는 손이었습니다. 답안지 1쪽만 써도 손과 손목이 아파서 파스를 기본적으로 달고 살았죠. 아무리 좋은 손목 보호대를 해도 효과는 그때뿐 많은 양의 글씨를 쓰면 여전히 통증에 시달렸습니다. 선배들이 추천하는 그립감 좋은 필기구를 사용해도 손이 아픈 건 똑같더라고요. 더 큰 문제는 손이 아프기 시작하면서 글씨가 점점 판독 불가 상태가 되었습니다. 시험 볼 때 겨우 4쪽을 채웠지만 남은 4쪽을 더 채워야 한다는 생각만으로도 곤욕스럽고 포기하고 싶어질 때가 한두 번이 아니었습니다. 결국 나머지 4쪽을 다 채우지 못하고 나오던 날, '이게 나의 한계인가!'라는 생각이 들더군요. 고심 끝에 글씨 교정 고수를 찾았습니다. 그렇게 참바른글씨 유성영 원장님을 만났지요.

원장님은 한눈에 저의 문제점을 파악하시더군요. 손이 아픈 이유와 왜 글씨를 뜻대로 쓰지 못하는지 정확히 원인을 짚어주신 후 손의 힘을 제대로 사용하는 방법에 대해 알려주셨습니다. 저는 글씨를 쓸 때 손에 힘을 너무 많이 주는 습관이 있었어요. 이 습관 때문에 단어를 쓸 때 앞 글자와 뒷글자를 동일한 힘으로 쓸 수 없다는 것을 깨달았죠. 문제점을 정확히 알고 나니 해결책이 보였습니다. 그때부터 손끝에 힘을 균등하게 주고 글자와 글자를 빠르게 이어 쓰는 연습을 했습니다. 손끝의 힘을 제대로 사용할 수 있게 되면서 글씨가 눈에 띄게 좋아졌고 답안지 작성에 시간적 여유가 생겼습니다. 손도 편해져서 파스도 손목 보호대도 필요 없어졌죠. 명필은 아니어도 자신 있게 가독성 있는 글씨를 마음껏 쓰게 되면서 변호사시험에도 당당히 합격했습니다. 악필로 고생하는 분들에게 글씨 교정을 강력 추천합니다.

40대 고한*

기술사시험 합격

대학 시절 저는 악필의 대명사로 불릴 정도로 소문난 악필이었습니다. 대학 졸업 후 스스로 고쳐보려 했지만 쉽지 않더군요. 단순히 예쁜 글씨를 따라 쓰고 베껴 써서 그런지 악필 교정에 실패했습니다. 그 후로는 컴퓨터시스템 관련 일을 하다 보니 글씨를 쓰는 일이 거의 없었습니다. 그러다 최근 몇 년 사이 40~50대 동료와 후배들 사이에서 컴퓨터시스템응용기술사자격증 시험 붐이 일더군요. 회사에서도 기술사 자격증이 있는 사람을 우대해 저도 도전해보기로 했습니다. 그런데 공부할 내용보다 글씨가 또 발목을 잡네요. 나이가 들어서 그런지 손이 뜻대로 움직이지 않고, 발로 글씨를 썼다고 해도 믿을 만큼 엉망진창이었습니다. 400분 동안 글씨를 써야 하는데 손이 아파 글씨 형태를 알아보기도 힘들고 느릿느릿하게 써져 시간도 모자랐죠. 답안 기재를 포기하고 싶을 정도로 글씨 쓰는 데 자신감이 바닥이었습니다.

고민하는 저를 보며 먼저 자격증을 딴 친구가 참바른글씨를 적극 추천해주었습니다. 자신도 교정받고 글씨가 많이 좋아졌다고 하더군요. 큰 기대 없이 시작했는데 효과는 정말 놀라웠습니다. 몇 줄만 써도 손이 아프고 글씨 쓰는 속도가 느렸었는데 정말 쉽게 고쳐지더군요. 가장 먼저 유성영 원장님께 필기구 잡는 방법부터 다시 배웠습니다. 글씨 교정틀을 활용해 자음, 모음, 받침 그리고 단어까지 하나하나 연습했죠. 이렇게 손끝의 힘으로 글씨 쓰는 방법을 체계적으로 배웠더니 평생 저를 괴롭혔던 글씨가 확 바뀌었습니다. 손의 통증과 필속의 문제도 사라졌죠. 지금은 가지런하면서 속도감 있게 글씨를 쓸 수 있습니다. 주변 친구들도 제 글씨를 부러워할 정도입니다. 모두 원장님의 꼼꼼한 지도 덕분이죠. 기술사시험을 준비하거나 악필로 고민하는 분이 있다면 주저하지 말고 글씨 교정부터 받길 권합니다. 분명 저처럼 합격의 기쁨을 누릴 수 있을 겁니다.

자격증 및 1차 기술사논술형시험 그리고
2차 서술형국가고시시험을 준비하는 수험생들이
글씨교정전문학원을 찾는 이유

거의 모든 업무를 컴퓨터와 패드로 처리하는 시대에 아이러니하게도
최상위 시험의 대부분은 손글씨로 답안지를 작성해야 한다는 사실을
알고 있나요? 제한된 시간 안에 작성한 내용으로 변별력을 가리기 위
해서입니다. 이때 답안지가 판독 불가의 글씨로 가득하다면 어떨까
요? 반도 채워지지 못한 답안지라면 어떨까요? 좋은 점수는커녕 낭패
를 볼 수 있습니다. 작성한 내용이 아무리 좋아도 채점자는 글씨를 판
독하는 게 아니라 읽히는 만큼 채점하기 때문이죠. 0.1점 차이로 합
격과 불합격이 갈릴 수 있는 중요한 시험인 만큼 악필 교정은 선택이
아니라 필수입니다.

논술시험을 치른 수험생 대부분은 현실적으로 시간이 너무 부족하다
고 호소합니다. 마음의 여유가 없다 보니 글씨가 더욱 엉망이 되고 손
은 물론 손목, 팔뚝, 어깨까지 아파 글씨를 빠르게 쓸 수 없다고 하죠.
실제 2차 서술형국가고시와 1차 기술사논술형시험은 100~120분 안
에 400~500자를 써야 합니다. 시간이 아주 촉박하죠. 하지만 더 큰
문제는 시간이 아니라 바르지 않은 자세와 잘못된 집필법, 잘못 사용
하는 손의 힘입니다. 그런데 대부분의 수험생들은 악필 교정본을 사
서 베껴 쓰고 따라 쓰는 연습을 합니다. 악필의 근본적인 원인을 알지
못한 채 글씨 연습만 해봐야 소용없습니다. 글씨를 많이 쓰거나 빨리
쓰면 금세 본연의 글씨로 돌아가 버리거든요.

이 책은 빠르게 글씨를 쓰지 못하는 원인, 글씨를 쓸 때마다 손이 아픈 원인, 악필의 원인을 과학적으로 분석한 후 교정법을 제시합니다. 필기 시 바른 자세와 필기구 제대로 잡는 방법, 손의 힘 제대로 사용하는 방법 그리고 손이나 손목, 손가락이 아프지 않으면서 빠르게 글씨를 쓸 수 있는 방법도 꼼꼼히 알려줍니다. 특히 수험생에게 무엇보다 중요한 건 가독성 좋은 글씨와 빠르게 글씨를 쓸 수 있는 속도인데요. 이 책에는 그 해법들이 담겨 있습니다. 글자의 형태가 무너지지 않게 자음과 모음의 균형과 비율을 완벽히 맞춰주는 글씨 교정틀로 연습할 수 있게 되어 있으며, 글씨의 획순을 줄이고 글자와 글자를 이어서 쓰는 저만의 필기체를 단계별로 익힐 수 있도록 구성했습니다. 오랫동안 글씨를 써도 손이나 손목에 무리가 없도록 다양한 사례와 예시를 통해 피드백을 하죠. 빠르게 글씨를 쓸 수 있도록 속도 훈련 방법과 답안지 작성 가이드도 제공합니다. 이만하면 글씨 때문에 고민하는 많은 수험생에게 전략적인 악필 교정 교재가 되지 않을까요?

사실 악필은 쉽게 교정되지 않습니다. 하지만 매일 10분씩 이 책을 따라 꾸준히 연습한다면 반드시 악필을 바로잡고 가독성 좋은 글씨를 빠르게 쓸 수 있을 겁니다. 글씨를 잘 써야 한다는 부담감을 내려놓고 손끝으로 필기구의 끝을 느끼며 감각을 훈련한다는 마음으로 이 책을 따라와 주면 좋겠습니다. 하루 10분이면 충분합니다. 포기만 하지 않는다면 어느새 글씨가 달라질 거라 확신합니다.

유성영

필기체 술술 써지는
책 200% 활용법

STEP 1. 글씨 교정하기 전, 악필 진단하기

악필을 교정하려면 내 글씨의 문제점을 찾는 게 무엇보다 중요합니다. 먼저 내 글씨의 상태가 어떤지 꼼꼼히 살펴본 후 악필 유형에 따른 교정 방법을 확인해 보세요.

STEP 2. 빠르고 가독성 좋은 글씨를 쓰기 위한 방법 익히기

이미 습관화된 악필을 가독성 좋은 글씨로 바꾸려면 바르게 앉는 방법과 필기구 제대로 잡는 법부터 다시 익혀야 해요. 올바른 자세와 집필법 등 필기체 쓰기의 핵심을 수록했어요. 6가지 키포인트를 천천히 익혀 보세요.

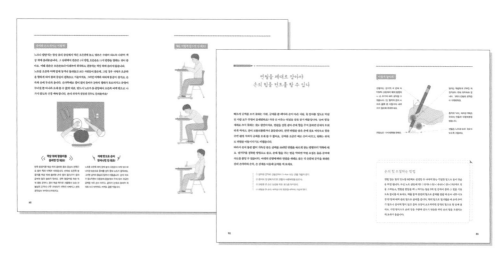

정확하고 반듯하게, 필기체 연습하기

글씨 쓰기의 기본인 자음과 모음을 큰 글씨로 차근차근 연습해 보세요. 획순과 정확한 쓰기 방법을 꼼꼼히 담았어요. 글씨 교정틀의 기준선에 맞춰 자음과 모음의 정확한 위치도 익혀 보세요. 자음과 모음 쓰기에 자신감이 붙었다면 다양한 형태(◁, ◻)의 글자 모양에 맞춰 단어 쓰기 연습을 진행해 보세요.

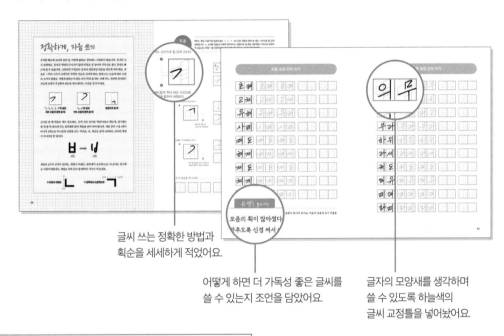

글씨 쓰는 정확한 방법과
획순을 세세하게 적었어요.

어떻게 하면 더 가독성 좋은 글씨를
쓸 수 있는지 조언을 담았어요.

글자의 모양새를 생각하며
쓸 수 있도록 하늘색의
글씨 교정틀을 넣어놨어요.

실전처럼, 필기체로 빠르게 문장 쓰기

본격적으로 문장 쓰기 연습을 해 보세요. 고시생과 수험생이 알면 도움될 시사 상식과 법률 상식은 물론 헌법, 민법, 민사소송법, 상법, 행정법, 형법 등 판례를 문장 줄틀에서 따라 쓰면 필기체가 손에 익을 거예요. 시간을 재며 빠른 속도로 글씨 쓰는 연습도 잊지 마세요.

한 문장을 쓸 때마다 꼭 시간을 체크해서
몇 초 안에 글씨를 쓰는지 확인해 보세요.

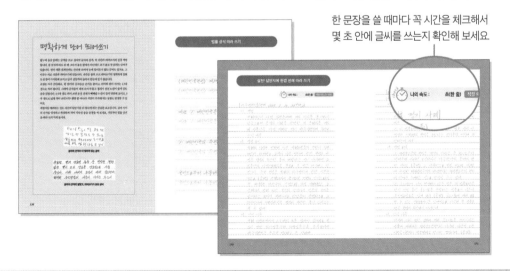

Contents

PART 3 속도감과 리듬감을 살려, 빠른 필기체 익히기
속도와 가독성을 높이는 스킬 익히기

PART 4 안정적이고 가독성 좋은, 빠른 필기체 쓰기
연습을 실전처럼! 법률 상식, 판례 문장 따라 쓰며 악필 교정하기

글씨 교정의 첫걸음,
당신의 글씨는 이게 문제였다!

시험을 준비하는 당신,
이런 글씨를 써야 해요

제한 시간 내에 많은 글씨를 써야 하는 고시생과 취업 준비생, 자격증을 준비하는 40~50대의 가장 큰 고민은 무엇일까요? 바로 악필과 글씨 쓰는 속도입니다. 써야 할 내용을 아직 반도 못 썼는데 시간은 몇 분 안 남아 있죠. 불안해진 마음에 빠르게 쓰려다 보니 손에 힘이 들어가 점점 아파집니다. 글씨는 형태가 무너지면서 못 알아볼 지경에 이르죠.

왜 글씨를 빠르게 쓰지 못하고, 글씨를 쓸 때마다 손이 아프고, 못 알아볼 정도로 악필이 되는 걸까요? 제대로 익히지 않은 집필법과 바르지 못한 자세 때문입니다. 글씨를 쓰는 중간중간 필기구를 다시 잡는 행동과 무조건 빨리 쓰려고 하는 잘못된 습관도 원인이지요. 손끝의 감각 부족과 손의 힘을 제대로 쓰지 못하는 것도 한몫합니다.

사실 이미 굳어진 글씨를 바꾸는 일은 쉽지 않아요. 그럼에도 악필은 반드시 교정해야 합니다. 특히 수험생이라면 더더욱 교정해야 하지요. 한눈에 알아볼 수 없는 글씨는 채점자에게 좋은 점수를 받을 수 없기 때문입니다. 시험을 준비하는 사람이라면 반드시 한눈에 술술 읽히는 가독성 좋은 글씨를 써야 합니다. 촉박한 시간 내에 적게는 4장, 많게는 20장을 다 채우려면 빠른 글씨 역시 필수이지요. 그러려면 우상향의 필기체를 익혀야 합니다. 이때 무엇보다 중요한 건 손이 아파선 안 됩니다. 아무리 글씨를 빠르게 쓰고, 가독성 좋게 쓴다 해도 손이 아프면 몇 장 쓰지 못하게 되지요. 이를 방지하기 위해선 손의 힘을 제대로 쓰는 방법을 배워야 합니다. 손의 힘을 모으는 방법, 손의 힘을 유지하는 방법, 손끝의 감각을 키우는 방법 등을 익혀야 악필 교정은 물론 글씨 쓰기에 속도를 붙일 수 있습니다.

그럼 어떻게 익혀야 할까요? 대부분의 수험생들은 악필 교정본을 사서 연습하거나 잘 쓴 글씨를 따라 써 봅니다. 하지만 글씨는 쉽게 바뀌지 않습니다. 무작정 베끼듯 따라 쓰기 때문이죠. 악필의 원인을 정확하게 파악하지 못하면 백날 글씨 연습을 해도 그 순간만 글자의 모양이 좋아질 뿐입니다. 글씨를 잘 쓰지 못하는 근본적인 원인을 찾아 해결해야 합니다.

자, 이제 자신의 글씨 상태부터 살펴 보세요. 그런 다음 글씨를 잘 쓰지 못하는 원인을 찾아 보고, 어떻게 교정해야 하는지 차근차근 알아봅시다.

[]

Ⅰ 설문
1 기판력의 의의
 확정된 종국판결의 내용이 가지는 후소에
대한 구속력으로써 절차보장 및 법적안정성에
그 근거가 있다.
2 주관적범위
 기판력은 확정판결의 당사자에 한하여
미치는 것이 원칙이다. 소송에 관여한 바
없는 제 3자에게 소송의 결과를 미치게 할
수는 없기 때문이다.

 기판력의 의의
 확정된 종국판결의 내용이 가지는 후소에
대한 구속력으로써, 절차보장 및 법적안정성에
그 근거가 있다.
 이하. 甲의 주장의 타당성에 대해 살펴본다.
 침해의 성립요건 검토
 유효한 甲의 상표권 존속 중 정당한 권한
없는 甲이 乙의 상표를 상표적으로 사용
중인바, 이하 나머지 요건에 대해 검토한다.
 확정된 종국판결의 내용이 가지는 후소에

시험을 준비하는 고시생과 수험생이 써야 할 글씨

당신의 글씨는 어떤가요?

글씨 상태를 확인해 봅시다. 잘 쓰려고 노력하지 말고 평소 쓰던 그대로 아래의 문장들을 써 보세요. 그래야 글씨를 바탕으로 악필의 유형을 진단할 수 있습니다. 글씨를 다 썼다면 아래의 6가지 항목을 체크해 보며 어떤 부분을 고쳐야 하는지 확인해 보세요.

바른 글씨

가독성 좋은 필기체를 빠르게 쓸 수 있다면!

성실함의 잣대로 스스로를 평가하라. 그리고 관대함의 잣대로 남들을 평가하라.

탄력근무제: 유연근무제의 일종으로 업무가 많을 때는 특정 근로일의 근무 시간을 연장시키는 대신 업무가 적을 때는 다른 근로일의 근무 시간을 단축시켜 일정 기간의 주당 평균 근로 시간을 52시간으로 맞추는 제도.

손글씨 진단 기준

☑ 자음과 모음이 전체적으로 불균형을 이루는가?

☑ 글자 크기가 너무 크거나 작지 않은가?

☑ 글자가 하나하나 떨어져 있는가?

☑ 띄어쓰기가 되지 않아 글자가 다 붙어 있는가?

☑ 문장이 위아래로 올라가거나 내려가지 않는가?

☑ 글씨가 너무 옅지 않은가?

위의 항목 중 하나라도 해당된다면 당신은 글씨 교정이 필요합니다.

글씨를 못 쓰는 3가지 이유

수험생들은 글씨를 쓰는 데 크게 3가지 어려움을 호소해요. 각각의 문제 상황마다 원인은 무엇이며 어떻게 해결해야 할지 방법을 알아봅시다.

문제 상황 1 아무리 빨리 써도 시간 내에 글씨를 쓸 수 없어요!

원인 잘못된 자세와 집필법이 문제예요

허리를 구부리고 몸의 중심을 바로잡지 않을 때, 필기구를 잘못 쥐어 손목이 바깥쪽으로 꺾이거나 손목 안쪽에 힘이 과하게 들어갔을 때 나타나는 문제입니다. 잘못된 자세로 앉고 필기구를 제대로 잡지 않으면 손에 힘을 줄 수 없어요. 그러면 글씨 쓰는 속도역시 느려질 수밖에 없습니다.

해결책 바른 자세와 집필법을 익히고, 빠르게 쓰는 속도 훈련이 필요해요

속도와의 전쟁에서 승리하려면 올바른 자세를 취하고 필기구를 제대로 잡아야 합니다. 우선 허리를 바르게 펴고 몸의 중심을 바로잡아요. 몸의 중심에서 약간 오른편에 노트를 놓고 왼손은 1시 방향, 오른손은 11시 방향을 향하게 해요. 그래야 필기구를 제대로 잡을 수 있습니다. 기본 자세를 익혔다면 한 문장을 쓸 때마다 시간을 재며 속도 훈련을 해야 합니다. 평상시 글씨를 빠르게 잘 쓰던 사람도 시험장에선 긴장하게 됩니다. 그러면 손에 힘이 들어가면서 자세가 흐트러지고 결국 시간 안에 생각한 내용을 다 쓰지 못하죠. 글씨의 형태도 알아볼 수 없는 지경이 됩니다. 반드시 시간을 재며 속도 내어 글씨 쓰는 연습을 해 보세요.

문제 상황 2 글씨를 조금만 오래 써도 손이 너무 아파요!

원인 손의 힘이 변하거나 손에 과하게 힘을 주었을 때 나타나요

엄지와 검지에 힘을 너무 많이 주면 필기구가 손바닥 쪽으로 당겨져요. 그러면 손목이

왼쪽으로 꺾이면서 손에 통증이 나타납니다. 글자를 연속해서 쓸 때 손에 힘을 줬다 뺐다 하는 등 일관성이 없을 때도 손이 아프죠. 글자 크기 역시 커졌다 작아지는 등 중구난방이 되어 버립니다.

해결책 손의 힘을 조절하는 연습을 해야 해요

글자 하나하나에 힘을 과도하게 주지 않아야 합니다. 자음, 모음, 받침으로 이루어진 글자를 쓸 때 손끝의 힘이 변하지 않도록 신경 쓰며 단번에 써야 해요. 한 글자를 썼던 힘 그대로 다음 글자에도 적용해야 하죠. 이처럼 균일한 힘으로 한 문장을 쓰는 연습을 해야 합니다. 필기구 잡는 힘의 정도를 약(\cdot), 중약(\cdot), 중(\bullet), 중강(\bullet), 강(\bullet) 5단계로 설정한 후 단계를 내리거나 올리면서 나에게 맞는 적절한 힘을 찾는 방법도 좋습니다.

문제 상황 3 도대체 무슨 글씨인지 알아볼 수 없어요!

원인 무조건 빨리 쓰려고 하는 잘못된 습관 때문이에요

글씨를 빨리 써야 한다는 급한 마음에 글자의 형태를 제대로 마무리하지 않아 생기는 현상이에요. 기본 선이 흔들리고 자음과 모음의 크기가 들쭉날쭉해지면 글자의 일관성과 통일성이 사라져 가독성이 떨어집니다. 자간을 너무 붙여 써 띄어쓰기의 구분이 어려워지기도 하지요.

해결책 우상향의 글씨 교정틀로 필기체를 익혀야 해요

날려 쓰는 잘못된 습관부터 고쳐야 해요. 우선 가로, 세로, 사선, 원 등 기본 선을 균등한 힘으로 곧게 긋는 연습을 해야 합니다. 선이 반듯해지면 우상향의 글씨 교정틀로 필기체를 익혀야 해요. 그래야 자음, 모음, 받침의 크기 비율을 정확히 맞출 수 있고 글자의 모양이 안정되면서 자연스레 가독성이 좋아집니다.

잘못된 손의 모양과 힘에 따른
악필 교정 비법

필기구를 잡는 손의 모양과 힘이 바뀌면 글씨의 모습도 달라져요. 악필인 사람, 느리게 글씨를 쓰는 사람, 글씨를 조금만 써도 손이 아픈 사람은 모두 필기구를 잡는 손의 모양과 힘이 잘못되었기 때문입니다. 앞에 쓴 자신의 글씨가 아래의 악필 유형 중 어디에 해당하는지 살펴본 후 그에 따른 교정 방법으로 교정을 시도해 보세요.

손목이 몸 안쪽으로 꺾이면
→ 흐릿하고 점점 작아지는 글씨

악필 원인

검지에 힘을 과하게 주면 손목이 당겨지면서 몸 안쪽으로 꺾입니다. 그러면 노트의 지면에서 필기구의 심이 뜨게 되지요. 결국 손끝의 힘이 필기구에 제대로 전달되지 않아 글씨가 흐릿하게 써지고 글자의 크기 역시 점점 작아집니다.

이렇게 교정해요

검지와 손목의 힘을 최대한 빼세요. 손목이 꺾이지 않게 일자로 편 뒤 오른손이 11시 방향을 향하게 합니다. 필기구를 잡은 손끝에 힘을 고루 주면서 필기구 심이 노트에 닿는 힘을 느끼며 글씨를 써 보세요. 글씨에 힘이 생겨 또렷해질 거예요.

엄지를 펴고 검지에 힘을 주면
→ 띄어쓰기가 되지 않고 크기가 들쭉날쭉한 글씨

악필 원인

필기구를 잡은 검지에 힘을 주고 엄지를 펴면 손의 중심이 손바닥 안쪽으로 쏠리면서 글자의 크기가 커졌다 작아집니다. 손의 힘을 조절하기 어려운 상태가 되면서 띄어쓰기도 뜻대로 되지 않아요. 이럴 경우 무슨 글자를 썼는지 알아보기 힘들어 문장이 한눈에 읽히지 않습니다.

이렇게 교정해요

필기구 잡는 방법을 다시 익혀야 해요. 엄지와 검지의 끝이 서로 맞닿도록 둥글게 모은 후 필기구 심에서 3~3.5cm 떨어진 곳을 가볍게 잡습니다. 중지, 약지, 새끼손가락은 모아서 필기구의 아랫부분을 받칩니다. 그런 다음 다섯 손가락에 힘을 균등하게 주면서 글씨를 써 보세요. 검지에 힘이 들어가지 않아 글씨 쓰는 것이 편해지고 글자의 크기도 똑같아질 거예요. 일관성 있는 띄어쓰기도 가능하답니다.

손가락에 힘을 많이 주어 손목이 지면에서 뜨면
→ 획이 이어지고 날아가는 글씨

악필 원인

필기구를 잡은 검지와 중지에 힘을 많이 주면 약지와 새끼손가락이 손바닥 안쪽을 강하게 누르는 상태가 됩니다. 자연스레 검지와 중지 사이가 벌어지게 되고 손목이 지면 위로 뜨면서 손목에 통증이 나타나지요. 그러면 손에 제대로 힘을 주지 못해 날려 쓰게 되고 획과 획이 이어져 글씨를 알아보기 어렵습니다.

이렇게 교정해요

손에 과도하게 힘을 주지 않도록 신경 써야 합니다. 또한 선을 반듯하게 긋는 연습을 통해 손에 적절하게 힘을 주는 방법도 익혀야 해요. 우선 동일한 힘으로 가로선과 세로선, 사선을 그어 보세요. 힘의 강약 조절이 가능해지면 한 자 한 자 뚜렷하게 쓸 수 있을 때까지 글씨 교정틀을 활용해 글씨 쓰는 연습을 해야 합니다.

자세가 틀어지면서 오른손에 힘을 많이 주면
→ 자음과 받침의 모양이 무너진 글씨

악필 원인

몸의 중심이 왼쪽으로 기울어진 상태에서 오른팔과 팔꿈치가 오른쪽 어깨 밖으로 나가 있을 때 나타나는 악필의 모습이에요. 자세가 틀어지면 노트를 45도 각도로 돌려놓고 쓰게 되는데 이럴 경우 오른손에 힘이 많이 들어가게 됩니다. 그러면 자음과 받침을 분명하게 쓰지 못해 글자의 모양이 무너져요. 오른쪽 어깨와 팔에 통증도 발생합니다.

이렇게 교정해요

먼저 몸이 왼쪽으로 치우치지 않도록 바른 자세를 취해요. 허리와 어깨를 편 상태에서 왼손은 1시 방향, 오른손은 11시 방향을 향하게 하면 올바른 자세가 됩니다. 노트는 반드시 몸 중앙에서 약간 오른쪽에 두세요. 그래야 오른손에 힘이 과하게 들어가지 않아 글씨를 명확하게 쓸 수 있습니다.

빠르고 가독성 좋은 글씨를 쓰기 위한 키포인트 6가지

PART 1

필기체 빠르게
잘 쓰고 싶다면

바른 자세에서
바른 글씨가 나온다

글씨로 어려움을 겪는 수험생들이 많습니다. 점점 위로 올라가는 글씨, 들쭉날쭉 크기가 제멋대로인 글씨, 알아볼 수 없을 정도로 날아다니는 글씨 등등. 무엇보다 가독성 좋은 글씨로 빼곡해야 할 시험 답안지에 이런 악필은 감점 요인일 수밖에 없습니다.

도대체 왜 이런 글씨를 쓰게 될까요? 시간이 촉박한 탓도 있겠지만 악필의 대부분은 자세가 바르지 않기 때문입니다. 몸을 비틀어 앉거나 고개를 삐딱하게 하거나 종이를 기울여 놓고 글씨를 쓰면 몸의 중심축이 무너져 글씨에 힘이 실리지 않아요. 그러면 문장 전체가 중심을 잃고 한쪽으로 올라가거나 내려가게 되죠. 어깨와 허리가 아파 글씨를 오래 쓸 수 없으며 쉽게 피곤해져 집중력도 떨어집니다.

악필을 교정하려면 자세부터 바로잡아야 합니다. 허리를 펴고 몸의 중심을 바르게 세우면 허리와 목에 무리가 가지 않습니다. 손이 자유로워지고 손놀림도 한결 가벼워져 연필을 내 뜻대로 빠르게 움직일 수 있지요. 무엇보다 장시간 글씨를 써도 손이 아프지 않습니다.

글씨체는 습관입니다. 잘못된 자세로 앉아서 쓰면 글씨체도 나빠질 수 있습니다. 바른 자세에서 바른 글씨가 나온다는 사실을 기억하며 항상 바른 자세를 유지해 보세요.

① 의자 끝까지 엉덩이가 들어가도록 깊숙이 앉고 허리를 곧게 편다.

② 무릎을 90도로 구부리고, 양발은 바닥에 닿은 상태에서 어깨너비만큼 벌린다.

③ 양손은 나란히 책상 위에 올려놓는다.

④ 턱을 약간 잡아당겨 시선이 노트와 필기구의 심 끝을 향하게 한다.

⑤ 노트는 몸의 중심에서 약간 오른편에 놓고 왼손으로 고정한다.

⑥ 책상과 몸의 간격은 주먹 하나가 들어갈 정도로 여유 공간을 둔다.

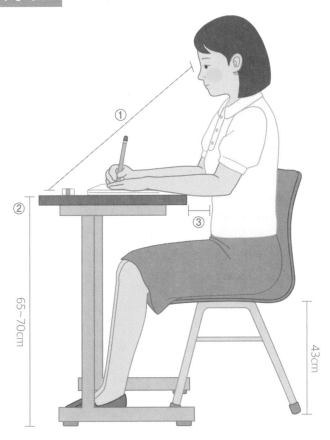

65~70cm

43cm

① 노트와 눈의 거리

약 50cm의 거리를 유지합니다. 턱을 약간 잡아당겨 고개를 살짝 숙이고, 시야는 노트와 필기구의 심 끝을 향해요. 이때 책상 쪽으로 고개를 과도하게 숙이거나 엎드리면 목에 무리가 옵니다. 손놀림도 둔해져 글씨가 작아지고 글자의 모양을 제대로 잡을 수 없어요.

② 책상과 의자의 높이

의자의 높이는 등을 등받이에 대고 의자 깊숙이 앉았을 때 양발이 바닥에 편안하게 닿는 정도가 알맞아요. 책상은 앉아서 양팔을 책상 위에 올렸을 때 책상의 상판이 명치 위치에 오고, 책상과 팔꿈치가 수평이 되는 높이가 가장 좋습니다. 회전의자는 권하지 않아요.

③ 책상과 상체의 간격

책상과 몸 사이에 어른 주먹 하나가 들어갈 정도의 여유 공간이 있어야 합니다. 책상과 몸의 사이가 지나치게 멀면 엎드리게 되어 허리에 무리가 오고 집중력이 떨어집니다. 반대로 너무 가깝게 앉으면 고개를 많이 숙이게 되어 목과 어깨가 아프고 쉽게 지쳐요. 글씨를 오래 쓸 수도 없습니다.

노트와 손의 바른 위치

노트나 답안지는 항상 몸의 중심이나 약간 오른편에 놓고, 양손은 수평이 되도록 나란히 책상 위에 올려놓습니다. 그 상태에서 왼손은 1시 방향, 오른손은 11시 방향을 향하는 것이 좋아요. 이때 왼손은 오른손보다 아래쪽에 위치하고, 팔꿈치는 책상 위에 올리지 않습니다. 노트를 오른쪽 어깨 앞에 놓거나 돌려놓고 글씨를 쓰는 사람들이 많은데, 그럴 경우 시야가 오른쪽을 향하게 되면서 몸의 중심이 왼쪽으로 기울어져요. 그러면 어깨와 허리에 통증이 생기고, 손목과 손에 무리가 옵니다. 손가락에도 힘이 많이 들어가 글자의 형태가 흐트러지고 균형이 무너질 뿐 아니라 오래 쓸 수 없게 되죠. 반드시 노트가 몸 중앙에서 오른쪽 어깨 밖으로 나가지 않도록 신경 써야 합니다. 손의 위치가 잘못된 경우도 살펴볼까요?

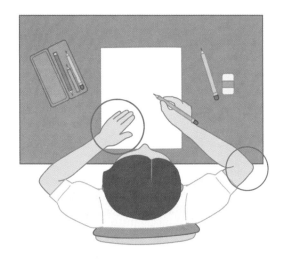

⟨⟨ 책상 위에 팔꿈치를 올리면 안 돼요! ⟩⟩

왼쪽 팔꿈치를 책상 위에 올리면 몸의 중심이 왼쪽으로 쏠려 목과 어깨가 아파집니다. 반대로 오른쪽 팔꿈치를 책상 위에 올리면 손에 힘이 들어가지 않아 글씨에 힘이 실리지 않아요. 양쪽 팔꿈치를 책상 위에 올릴 경우 몸이 책상 쪽으로 기울면서 눈과 필기구 심의 간격이 너무 가까워져 시력이 나빠지고 손의 움직임이 부자연스러워져요.

어깨 밖으로 손이 벗어나면 안 돼요!

노트를 오른쪽 어깨 앞에 두어 오른손이 오른쪽 어깨 밖으로 나가면 왼손으로 종이를 잡지 못해 노트가 움직여요. 그러면 글자의 중심과 높낮이를 맞추기 어렵습니다. 손의 각도가 틀어지면서 오른손에 힘을 많이 주게 되어 조금만 글씨를 써도 손이 아프고, 글자가 눈에서 멀어져 제대로 쓰기 어려워져요. 어깨도 금방 지칩니다.

책상이 높아 팔이 너무 많이 올라가요

가장 좋지 않은 자세예요. 책상이 지나치게 높으면 팔이 휘거나 어깨에 무리가 옵니다. 손의 힘을 조절하기 어렵고 필기구를 고정할 수 없어 글씨를 제대로 쓸 수 없어요. 손목과 손의 움직임도 부자연스러워 글자가 흐트러지기 쉬워요.

고개를 과도하게 숙이거나 엎드려요

어깨가 경직되는 자세입니다. 고개를 너무 많이 숙이면 목과 어깨가 경직되면서 몸이 피곤해지고 쉽게 지쳐요. 엎드리면 상체가 앞으로 쏠려 금세 허리가 아파지지요. 또 손놀림이 둔해져 글씨가 작아질 뿐 아니라 글자와 문장 전체의 균형을 맞추는 것이 어려워집니다.

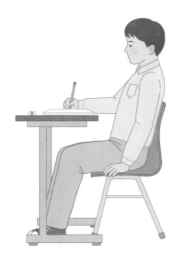

의자에 걸터앉고 등을 기대요

의자 끝에 걸터앉으면 몸의 중심이 바로 서지 않아 손에 힘이 실리지 않아요. 그러면 글씨가 흐릿하게 써지고 집중력이 떨어져 산만해지기 쉽죠. 잘못된 자세 때문에 허리에 통증도 나타납니다. 책상과 몸의 거리가 멀어지면서 왼손이 노트 대신 의자를 짚게 되어 글씨를 쓸 때마다 종이가 움직여 글자가 삐뚤빼뚤해집니다. 빠르고 힘 있게 필기하기도 어렵죠.

필기구를 제대로 잡아야
손의 힘을 컨트롤할 수 있다

빠르게 글씨를 쓰지 못하는 사람, 글씨를 쓸 때마다 손이 아픈 사람, 못 알아볼 정도로 악필인 사람 모두 무엇이 문제일까요? 가장 큰 이유는 필기구를 잘못 잡기 때문입니다. '손의 힘'을 제대로 쓰지 못하는 것도 원인이지요. 필기구를 잘못 잡아 손에 힘을 주지 못하면 글자가 흐릿하게 써지고, 선이 꼬불꼬불하거나 흔들립니다. 반면 필기구를 잡은 손에 필요 이상으로 힘을 주면 쉽게 지쳐서 글씨를 오래 쓸 수 없어요. 글씨를 조금만 써도 손이 아프고, 원하는 위치로 필기구를 이동시키기도 어렵습니다.

따라서 손의 통증 없이 가독성 좋은 글씨를 쓰려면 필기구를 바르게 잡는 방법부터 다시 익혀야 해요. 필기구를 정확한 방법으로 잡고, 손에 힘을 주는 법을 익히면 악필 교정은 물론 글씨에 속도를 붙일 수 있습니다. 아래의 설명에 따라 필기구를 제대로 잡은 뒤 손끝의 감각을 최대한 살려 손가락과 손목, 손 전체를 이용해 글씨를 써 보세요.

① 엄지와 검지로 필기구 심에서 3~3.5cm 되는 곳을 가볍게 쥔다.

② 중지의 첫 번째 마디로 필기구의 아랫부분을 받친다.

③ 필기구를 쥔 손의 새끼손가락 밑면을 바닥에 가볍게 댄다.

④ 필기구를 쥔 손은 달걀을 쥐듯 공간을 유지한다.

필기구는 검지의 세 번째 마디부터 손등까지 획의 방향이나 손 크기에 따라 움직일 수 있습니다. 단, 엄지와 검지 사이의 움푹 팬 지점까지 내려가지 않도록 주의하세요.

엄지는 확실하게 구부린 뒤 검지보다 위에 위치해야 합니다. 그래야 필기구의 움직임이 자유로워요.

중지와 약지, 새끼손가락은 모아서 필기구의 아랫부분을 받칩니다.

필기구 심은 10시 방향을 향해요.

60도

필기구는 노트와 60도 각도가 되도록 기울여요.

손의 힘 조절하는 방법

필기구 잡는 힘의 정도를 5단계로 설정한 후 나에게 맞는 적절한 힘으로 글씨 연습을 하면 됩니다. 우선 노트 상단에 약(·), 중약(·), 중(•), 중강(•), 강(•) 5단계로 점을 그려놓고, 필기구을 잡았을 때 느껴지는 힘을 5개 점 중에서 골라 그 힘을 기본으로 글씨를 써 보세요. 예를 들어 중강(•)의 힘으로 글씨를 썼을 때 손이 너무 아프면 한 단계 내려 중(•)의 힘으로 글씨를 씁니다. 약(·)의 힘으로 필기했을 때 손에 무리가 없으나 글씨에 힘이 없고 글자 모양이 흐트러지면 중약(·)의 힘으로 한 단계 올려요. 이런 방식으로 손의 힘을 구분해 글쓰기 연습을 하면 손의 힘을 조절하는 데 효과가 좋습니다.

엄지를 펴고 검지와
중지 사이로 필기구를 잡아요

필기구가 직각으로 세워져 힘이 실리지 않아요. 그러면 필기구 심이 노트 지면에 힘을 제대로 전달하지 못해 선이 흔들리고 글씨가 흐릿하게 써집니다. 글씨 쓰는 속도도 현저히 느려져요.

엄지가 검지보다
밑에 있어요

검지에 힘을 너무 많이 주게 되어 V자 모양으로 손가락이 꺾여요. 그러면 손가락이 아파 글씨를 쓰는 중간중간 필기구를 다시 잡는 습관이 생겨 글쓰기가 급해집니다. 필기구가 너무 누워 글자의 중심과 비율이 맞지 않아 글자의 가독성도 떨어지지요. 또 손이 움직일 수 있는 공간이 좁아져 글씨를 빠르게 쓸 수 없고 쉽게 지칩니다.

필기구를
너무 짧게 잡아요

힘이 많이 들어가 손과 손목, 어깨가 아파집니다. 대부분의 사람들은 글씨를 쓸 때 필기구 심의 끝을 보는 경향이 있어요. 그런데 필기구를 짧게 잡으면 필기구의 끝이 보이지 않아 옆으로 누워서 쓰게 됩니다. 그러면 글씨가 작아지고, 글자가 오르락내리락해서 줄에 맞춰 쓰기 어려워져요.

손바닥 안쪽으로
필기구를 잡아당겨요

엄지를 지나치게 구부려 검지가 ㄷ자 모양이 되면 필기구 심이 손바닥 안쪽을 향해요. 자연스레 중지가 손바닥을 꽉 눌러 조금만 글씨를 써도 손이 아파집니다. 손목의 움직임이 부자연스러워 글자의 높낮이가 들쭉날쭉해지는데, 이 현상은 필기량이 많아질수록 더 심해져요.

어떤 필기구를 사용해야 할까요?

글씨를 쓰는 데 좋고 나쁜 펜은 없습니다. 사람마다 필체가 다르고 손의 힘도 다르기 때문이죠. 다만 수험생이라면 상황은 달라집니다. 수험생에게 유리한 펜은 따로 있거든요. 빠른 속도로 가독성 좋은 글씨를 쓰려면 적절한 필기구를 선정하는 것이 무엇보다 중요합니다. 답안지에 사용할 때는 번짐이 없는 필기구를 선택해야 합니다. 그래서 수성펜보다 중성펜이나 볼펜이 좋지요. 중성펜은 0.4~0.7mm 정도, 볼펜은 0.5~0.9mm 이하가 적당합니다. 일반 노트나 고시 답안지의 줄칸 높이가 0.8~1.0mm이기 때문에 필기구의 심이 굵거나 1.0mm 이상이 되면 글자가 뭉쳐져 가독성이 떨어집니다. 또한 펜을 잡았을 때 그립감이 편한 것을 골라야 합니다. 그래야 글씨를 오래 써도 손이 아프지 않고 피로감이 덜하기 때문이죠.

이때 반드시 기억해야 할 게 있어요. 평상시 손에 익숙한 필기구로 글씨 연습을 하고 같은 필기구로 답안지를 작성해야 합니다. 시험 당일 필기구를 새로 구입하면 평상시 연습한 필체가 나오지 않아 난처한 상황에 처할 수 있기 때문이죠. 이제 자신에게 맞는 필기구를 선택해 볼까요?

글씨 속도가 느리다면?

무겁고 긴 펜보다 플라스틱 재질의 가볍고 길이가 13cm 정도인 필기구를 사용하는 것이 좋습니다. 펜의 심이 너무 뾰족하면 노트 지면에 힘을 많이 주게 되어 글씨의 속도가 줄어들어요. 이럴 땐 심이 굵고 둥근 필기구를 사용해야 글씨가 부드럽게 써지고 필속도 좋아집니다.

글씨를 날려 쓴다면?

심의 굵기가 0.7~0.9mm 이하의 심 끝이 둥글고 잉크가 잘 나오는 필기구를 사용하는 게 좋아요. 또 플라스틱 재질의 가볍고 얇은 필기구보다 무게감이 있는 합금이나 스틸 재질의 필기구를 사용하면 날려 쓰는 글씨체를 바로잡는 데 도움이 됩니다.

손에 힘이 많이 들어간다면?

필기구의 그립감이 너무 없거나 미끄러운 경우 움켜잡기 때문에 손에 힘이 많이 들어가요. 잉크가 잘 나오지 않거나 심이 0.5mm 이하로 얇을 때도 마찬가지입니다. 이때는 필기구의 심 끝이 둥글고 부드러운 것으로 바꿔 보세요. 특히 글씨를 오래 써야 할 때는 플라스틱 재질에 그립 부분이 실리콘이나 고무로 된 필기구를 선택하면 손의 피로감을 덜 수 있습니다.

글씨에 힘이 없다면?

0.9~1.2mm 이하의 굵은 심이나 잉크가 잘 나오는 필기구를 선택해 보세요. 얇은 육각 모양의 필기구보다 원형의 굵고 무게감 있는 필기구를 사용하면 글씨에 힘이 생기고 가독성도 좋아집니다.

글씨 교정틀로
우상향 글씨체를 습득하라

가독성이 떨어지는 글씨는 대부분 선이 흔들리거나 자음과 모음, 받침이 균일하지 않아요. 글자의 형태를 알아보기 어려울 정도로 균형이 무너져 있으며 크기도 들쭉날쭉하죠. 이런 판독 불가의 글씨는 수험생에게 불리해요. 한눈에 봐도 술술 읽히는 가독성 좋은 글씨를 써야 합니다. 그러려면 글씨 교정틀을 활용해 글자를 처음 배우는 것처럼 연습해야 합니다.

글씨 교정틀을 이용하면 어떤 점이 좋을까요? 글자의 짜임새가 균형을 이루고 안정적인 모양새가 됩니다. 자음과 모음, 받침의 크기 비율을 맞출 수 있으며 정확한 자리에 위치할 수 있도록 이끌어줍니다. 짧은 시간에 많은 글씨를 써야 하는 수험생에게 글씨 쓰는 속도는 놓쳐선 안 되는 과제 중 하나인데요. 우상향의 글씨 교정틀은 그 고민도 해결해줍니다. 손이 움직이는 방향에 따라 우상향의 교정선이 있어 글자와 글자의 연결성이 좋아져 글자의 속도감과 리듬감이 살아납니다.

글씨 교정틀을 활용해 매일매일 글씨 쓰는 연습을 해 보세요. 바르게 쓰는 것이 습관화됐을 때 부드러움만 더하면 글씨 쓰는 속도는 더욱 빨라질 거예요.

| 자음 위치 | 모음 위치 | 받침 위치 |

자음과 모음, 받침의 정확한 위치와 크기를 맞출 수 있는 우상향 글씨 교정틀

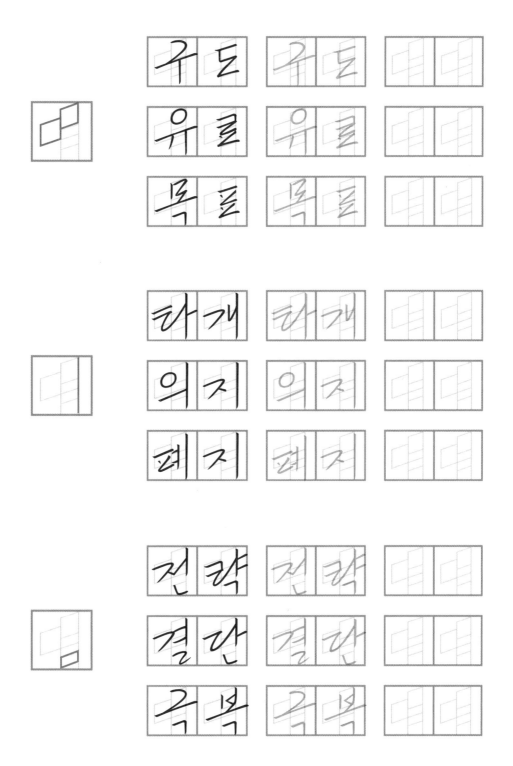

연습은 큰 글씨에서
작은 글씨로

글씨 쓰는 연습을 할 때 반드시 기억해야 할 것이 있습니다. 바로 큰 글씨로 천천히 써야 한다는 거예요. 큰 글씨로 연습해야 글자의 전체 모양과 비율을 확인하며 쓸 수 있습니다. 자기 글씨의 장단점도 쉽게 파악할 수 있지요. 선이 반듯하게 그어졌는지, 자음과 모음의 위치가 바른지, 글자 모양에 맞게 썼는지, 획과 획이 제대로 연결되어 있는지(접필 불량), 불필요한 선들이 남아 지저분하게 보이진 않는지(잔선 불량) 등 글자의 상태를 꼼꼼히 확인하는 게 가능해집니다. 반면 작은 글씨로 연습하면 이런 세세한 항목을 체크하기 어렵습니다.

사실 빠르게 글씨를 쓰는 수험생들의 답안지를 보면 접필 불량과 잔선 불량이 많이 발견돼요. 아무리 글씨를 잘 써도 접필 불량과 잔선 불량이 있으면 문장 전체의 모습이 지저분해 보이고 정확한 의미가 전달되지 않을 수 있습니다. 결국 채점자에게 감점 요인으로 작용할 수 있지요. 무엇보다 접필 불량과 잔선 불량은 한번 습관화되면 고치기가 쉽지 않습니다. 그러므로 큰 글씨로 천천히 쓰면서 자신의 글씨를 바른 글씨로 바꿔 보세요. 그런 다음 작은 글씨로 연습을 이어가면 빠르게 써도 바른 글씨가 술술 써질 거예요.

큰 글씨로 써야 접필 불량과 잔선 불량을 확인할 수 있어요!

가장 높이 나는 새가 가장 멀리 본다.

가장 높이 나는 새가 가장 멀리 본다.

1분 전만큼 먼 시간은 없다.

1분 전만큼 먼 시간은 없다.

실전처럼 시간 재며
속도 훈련을 해야 하는 이유

제한 시간 안에 적게는 4장, 많게는 14~20장을 써야 하는 고시생들과 수험생들은 시간과의 전쟁을 치를 수밖에 없습니다. 머릿속에 쓸 내용은 넘쳐나지만 늘 시간이 부족하죠. 그래서 실전처럼 시간을 재며 글씨 쓰는 속도 훈련을 해야 합니다. 속도 훈련을 했을 때 가장 큰 장점은 제한 시간 안에 원하는 내용을 모두 쓸 수 있다는 거예요. 시간이 촉박하지 않아 마음을 졸일 필요도 없죠. 또 글자의 형태와 띄어쓰기도 안정적으로 되어 가독성이 좋아집니다. 그렇다면 얼마나 빨리 써야 할까요? 변호사시험, 행정고시, 외무고시, 세무사, 변리사, 기술사, 노무사, 감평사 등의 시험 답안지는 A4와 A3 두 종류입니다. 변호사시험과 외무고시 답안지는 한 페이지에 35줄이고, 행정고시는 30줄이죠. 나머지 시험은 표준 논술형 답안지와 같습니다. 표준 논술형 답안지는 22줄로 한 줄의 글자 수는 20~24자가 적정하며, 한 페이지의 총 글자 수는 대략 400~460자가 알맞습니다. 수험생의 전략에 따라 답안지에 핵심만 적을 경우 최소 페이지는 4장이고 최대 20장까지 작성하죠. 시험 시간을 2시간(120분)으로 본다면 한 문장은 20~23초 이내에 써야 합니다. 16~19초 내에 쓸 수 있다면 더더욱 좋지요. 이렇게 보면 정말 넉넉한 시간이 아님을 알 수 있습니다. 그래서 반드시 속도 훈련이 필요합니다. 한 문장을 쓸 때마다 꼭 시간을 체크해서 몇 초 안에 글씨를 쓰는지 확인해 보세요.

[제 3 문]
I. 논점의 정리
 甲이 부동산 매도에 대해 대리권을 수여한 乙을 상대로
 계약을 해제 할 수 있는지, 계약금의 일부만 지급한 상태에서
 해약금 해지가 가능한지 문제된다.

한 줄에 20~24자가 적절하며, 20~23초 이내에 쓸 수 있도록 속도 훈련을 해야 합니다

제1조(민사소송의 이상과 신의성실의 원칙)

제1조(민사소송의 이상과 신의성실의 원칙)

① 법원은 소송절차가 공정하고 신속하며 경제적으로 진행되도록 노력해야 한다.

① 법원은 소송절차가 공정하고 신속하며 경제적으로 진행되도록 노력해야 한다.

② 당사자와 소송관계인은 신의에 따라 성실하게 소송을 수행해야 한다.

② 당사자와 소송관계인은 신의에 따라 성실하게 소송을 수행해야 한다.

기초부터 탄탄히!
선 긋는 연습부터

바른 글씨의 기본은 선 긋기부터 시작됩니다. 선만 반듯하게 잘 그어도 글씨가 확 달라지기 때문이죠. 글씨를 빠르게 잘 쓰려면 무엇보다 선이 반듯하고 깔끔해야 합니다. 선의 시작점과 마무리가 단정하고, 동일한 힘으로 그을 수 있어야 하죠. 그러기 위해선 선 긋기 연습을 충분히 해야 합니다. 자 이제 가로선, 세로선, 사선, 곡선 등 다양한 선을 그어 봅시다. 이때 손끝의 힘과 필기구 심의 끝을 같이 느끼면서 천천히 선을 그어야 합니다. 손목이 꺾이지 않도록 손 전체로 움직여야 한다는 것도 잊지 마세요.

• 가로선 연습

가로선 긋기가 잘 안되는 사람들이 꽤 많습니다. 삐뚤빼뚤하게 그어진다면 오른쪽에서 왼쪽으로, 즉 역방향으로 손 전체를 밀며 선을 그어 보세요. 100회 정도 그은 뒤 다시 왼쪽에서 오른쪽으로 그으면 가로선이 반듯해지고 긋는 게 훨씬 수월하게 느껴질 거예요.

• 세로선 연습

세로선을 곧게 그으면 글자의 중심이 바로 서고 시원한 느낌을 줄 수 있습니다. 가로선과 마찬가지로 아래에서 위로 긋는 연습을 반복한 후 위에서 아래로 그으면 선을 반듯하고 힘 있게 그을 수 있습니다. 사선도 함께 연습해 보세요.

• 동그라미 연습

시작점과 마무리를 동일한 힘으로 써야 합니다. 중간에 손끝의 힘이 변하면 한쪽으로 쏠려 모양이 기울거나 찌그러집니다. 크기도 제각각이 되지요. 동그라미는 문장 전체를 또렷하게 보여 주는 힘이 있습니다. 명료하고 힘 있게 쓰는 연습을 해 보세요.

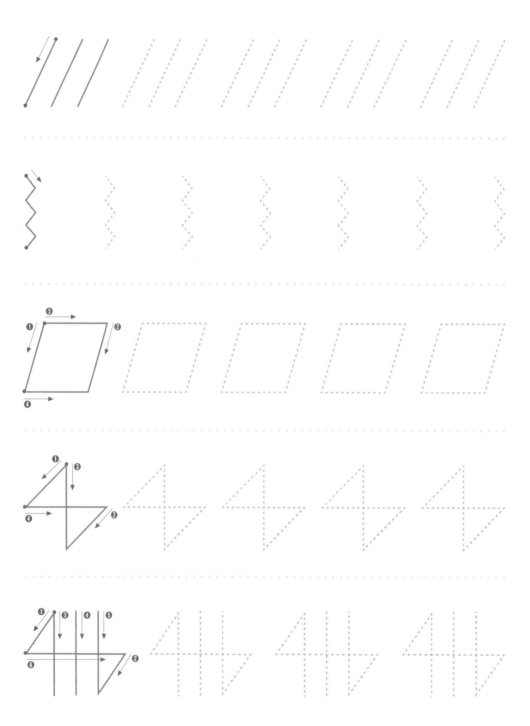

44

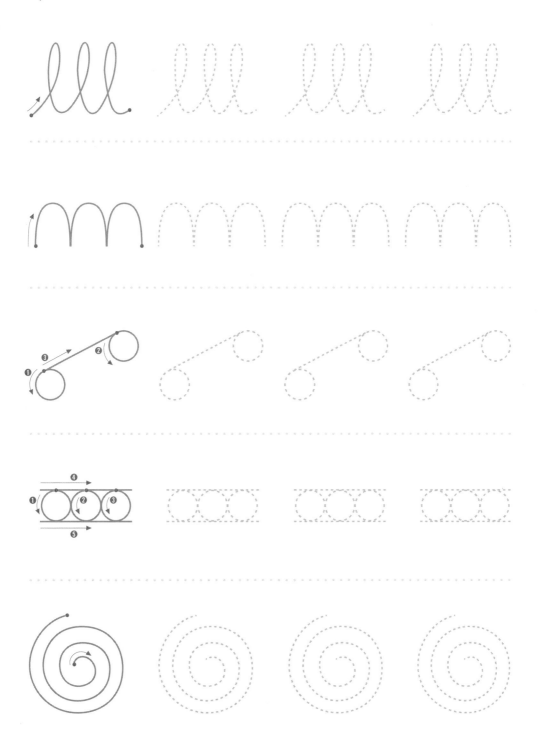

필기체 기본을 탄탄히 쌓는 노하우 습득하기

차근차근 정확하게,
빠른 필기체 형태 익히기

정확하게, 자음 쓰기

글씨를 빠르게 쓰려면 날려 쓸 수밖에 없다고 생각하는 사람들이 많습니다. 하지만 그건 오해예요. 글자의 형태가 무너지지 않게 균형을 잘 잡아야 가독성도 좋고, 글씨도 빠르게 쓸 수 있습니다. 그러려면 무엇보다 글자의 첫인상인 자음을 바르게 써야 해요. 자음은 ㄱ부터 ㅎ까지 14개지만 각각의 자음은 위치에 따라, 함께 쓰는 모음에 따라 모양과 크기가 변해요. 어떻게 변하는지 따라 쓰며 익혀 봅시다. 이때 어느 자리에 위치하든 자음은 우상향이 되도록 써야 한다는 사실을 잊지 마세요.

**'ㅣ, ㅏ, ㅑ, ㅓ, ㅕ'와 같은
세로 모음과 함께 쓸 때**

**'ㅜ, ㅠ'와 같은
가로 모음과 함께 쓸 때**

받침으로 쓸 때

글자를 쓸 때 획순도 매우 중요해요. 글씨 쓰는 순서를 '획순'이라고 하는데, 필기체는 한 획 한 획 바르게 긋는 정자체와 달리 획순을 줄여 써야 합니다. 예를 들어 ㅂ을 4획이 아니라 2획으로 부드럽게 연결해 쓰는 식이죠. 단, 획순을 줄여 쓰더라도 글자의 형태가 무너져선 안 됩니다.

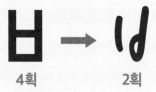

획순은 2가지 규칙이 있어요. 위에서 아래로, 왼쪽에서 오른쪽으로! 이 순서는 필기체도 마찬가지랍니다. 제대로 익혀 글씨 쓸 때마다 지켜서 써 보세요.

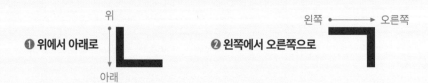

꺾이는 획의 기울기에 집중하세요. ㅏ, ㅑ, ㅓ, ㅕ와 같은 모음과 함께 ㄱ을 쓸 때는 사선으로 힘 있게 내려씁니다. ㅗ, ㅛ처럼 모음이 아래에 위치하거나 받침으로 쓸 때는 세로획을 수직으로 반듯하게 긋습니다. 이때 ㄱ을 우상향으로 써야 한다는 사실을 잊지 마세요.

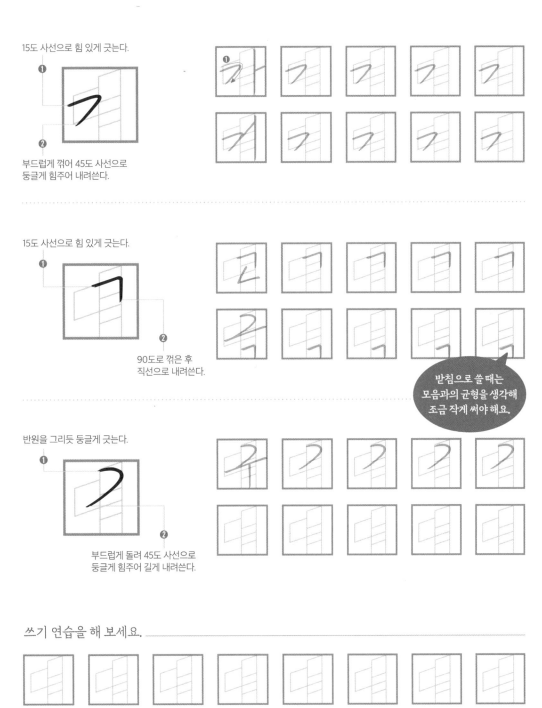

15도 사선으로 힘 있게 긋는다.

❶

❷

부드럽게 꺾어 45도 사선으로 둥글게 힘주어 내려쓴다.

15도 사선으로 힘 있게 긋는다.

❶

❷

90도로 꺾은 후 직선으로 내려쓴다.

받침으로 쓸 때는 모음과의 균형을 생각해 조금 작게 써야 해요.

반원을 그리듯 둥글게 긋는다.

❶

❷

부드럽게 돌려 45도 사선으로 둥글게 힘주어 길게 내려쓴다.

쓰기 연습을 해 보세요.

ㄴ 옆에 ㅏ와 ㅑ 모음이 올 때는 가로획을 날렵하게 올려 씁니다. 그 외에 ㅓ, ㅕ나 ㅗ, ㅛ, ㅜ, ㅠ, ㅡ처럼 모음이 아래에 위치할 때는 ㄴ의 가로획과 세로획을 비슷한 길이로 써요. 시작점부터 끝점까지 동일한 힘으로 필기구를 떼지 말고 한 번에 써야 필기감이 좋아집니다.

직선으로 힘 있게 내려쓴다.

부드럽게 꺾어 45도 사선으로 둥글게 힘주어 올려 쓴다.

 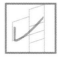

ㄴ을 ㅓ, ㅕ, ㅔ와 함께 쓸 때는 15도 사선으로 짧게 써요.

직선으로 힘 있게 내려쓴다.

90도로 꺾은 후 15도 사선으로 힘 있게 긋는다.

45도 사선으로 힘 있게 내려쓴다.

부드럽게 꺾은 후 15도 사선으로 짧게 긋는다.

쓰기 연습을 해 보세요.

자음 ㄷ

ㄷ을 2획이 아니라 1획으로 써 보세요. 글씨 교정틀을 따라 우상향으로 부드럽게 쓰면 글자의 형태를 쉽게 익힐 수 있습니다. 이때 ㅏ와 ㅑ를 제외한 모음이나 받침으로 쓸 때는 위 가로획과 아래 가로획의 길이를 비슷하게 맞춰요. 그래야 글씨가 단정해 보입니다.

15도 사선으로 힘 있게 긋는다.

45도 사선으로 빠르고 힘 있게
내려쓴 후 부드럽게 꺾어
다시 45도 사선으로 둥글게 올려 쓴다.

ㄷ을 ㅓ, ㅕ 모음과
함께 쓸 때는 15도로
짧게 올려 써요.

15도 사선으로 힘 있게 긋는다.

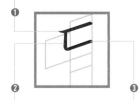

❶의 시작점에서
힘 있게 내리긋는다.

90도로 꺾은 후 15도
사선으로 힘 있게 긋는다.

15도 사선으로 힘 있게 긋는다.

45도 사선으로 빠르고 힘 있게
내려쓴 후 부드럽게 꺾어
15도 사선으로 힘 있게 긋는다.

쓰기 연습을 해 보세요.

자음 ㄹ

ㄱ과 ㄷ을 맞닿게 쓴다고 생각하면 쉽게 쓸 수 있어요. ㅗ, ㅛ, ㅜ, ㅠ와 같이 모음이 아래에 위치할 때는 위아래 가로획의 길이를 똑같이 맞춰 쓰고, 가로획 사이의 간격도 일정하게 맞추는 게 좋습니다. 받침으로 쓸 때만 ㄹ을 1획으로 써 보세요.

15도 사선으로 힘 있게 그은 후
90도로 꺾어 직선으로 내려쓴다.

❶의 끝나는 점과
맞닿도록 15도 사선으로
힘 있게 긋는다.

45도 사선으로 빠르고
힘 있게 내려쓴 후 부드럽게 꺾어
45도 사선으로 둥글게 올려 쓴다.

> ㄹ을 ㅓ, ㅕ와 함께 쓸 때는 맨 아래 가로획을 15도로 짧게 올려 써요.

15도 사선으로 힘 있게 그은 후
90도로 꺾어 직선으로 짧게 내려쓴다.

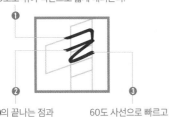

❶의 끝나는 점과
맞닿도록 15도 사선으로
힘 있게 긋는다.

60도 사선으로 빠르고
힘 있게 내려쓴 후 날카롭게 꺾어
15도 사선으로 힘 있게 긋는다.

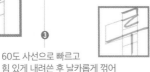

15도 각도로 완만한 곡선이 되도록
긋다가 부드럽게 꺾어 45도
사선으로 힘 있게 내려쓴다.

다시 부드럽게 꺾어 15도
사선으로 빠르게 올려 쓴다.

쓰기 연습을 해 보세요.

자음
ㅁ

2획으로 빠르게 쓰는 연습을 해 봅시다. 모음 ㅣ에 영어 Z를 1획으로 빠르게 붙여 쓴 모양이에요. ㅁ은 어떤 위치에 오더라도 모양이 크게 달라지지 않아요. 단 ㅗ, ㅛ 모음과 함께 쓸 때만 가로획을 조금 길게 씁니다.

세로로 곧고
힘 있게 내려쓴다.

❶의 시작점에서 15도 사선으로
그은 후 부드럽게 꺾어 45도 사선으로
빠르고 힘 있게 내려쓴다.

다시 날카롭게 꺾어 15도
사선으로 힘 있게 긋는다.

세로로 곧고
힘 있게 내려쓴다.

❶의 시작점에서 15도 사선으로 길게
그은 후 부드럽게 꺾어 45도 사선으로
빠르고 힘 있게 내려쓴다.

다시 날카롭게 꺾어 15도
사선으로 길게 긋는다.

세로로 곧고
힘 있게 내려쓴다.

❶의 시작점에서 15도 사선으로
그은 후 부드럽게 꺾어 45도 사선으로
빠르고 힘 있게 내려쓴다.

다시 날카롭게 꺾어 15도
사선으로 힘 있게 긋는다.

쓰기 연습을 해 보세요.

자음

ㅂ

ㅁ과 마찬가지로 어떤 위치에 오더라도, 어떤 모음과 함께 쓰더라도 모양이 크게 달라지지 않습니다. 4획을 2획으로 줄여 쓰는 형태이므로 두 번째 획을 리듬감 있게 쓰도록 연습해 보세요. 첫 번째 획보다 두 번째 획을 조금 더 올려 써야 모양이 예쁘고, 빠르게 쓸 수 있습니다.

세로로 곧고
힘 있게 내려쓴다.

❶보다 조금 위에서 세로로 곧게
내려쓴 후 왼쪽으로 부드럽게 꺾어
45도 사선으로 짧게 올려 쓴다.

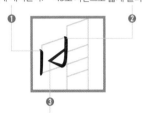

다시 날카롭게 꺾은 후 45도 사선으로
빠르게 올려 ❷의 1/2 지점과 연결한다.

세로로 곧고
힘 있게 내려쓴다.

❶보다 조금 위에서 세로로 곧게
내려쓴 후 왼쪽으로 부드럽게 꺾어
45도 사선으로 짧게 올려 쓴다.

다시 날카롭게 꺾은 후 45도 사선으로
빠르게 올려 ❷의 1/2 지점과 연결한다.

세로로 곧고
힘 있게 내려쓴다.

❶보다 조금 위에서 세로로 곧게
내려쓴 후 왼쪽으로 부드럽게 꺾어
45도 사선으로 짧게 올려 쓴다.

다시 날카롭게 꺾은 후 45도 사선으로
빠르게 올려 ❷의 1/2 지점과 연결한다.

쓰기 연습을 해 보세요.

ㅅ의 왼쪽 획은 살짝 곡선으로, 오른쪽 획은 직선으로 그으면 모양도 좋고 쉽게 쓸 수 있어요. ㅗ, ㅛ, ㅜ, ㅠ처럼 모음이 아래에 위치할 때는 양쪽 획의 간격을 넓게 벌려 씁니다. ㅅ을 받침으로 쓸 때는 양쪽 획이 대칭되도록 균형을 맞추는 게 보기에 좋아요.

45도 사선으로 살짝 둥글게 힘주어 내려쓴다.

❶

❷

❶의 1/2 지점에서 45도 사선으로 힘주어 짧게 내려쓴다.

45도 사선으로 부드럽게 내려쓴다.

❶

❷

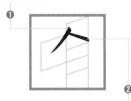

❶의 1/5 지점에서 60도 사선으로 힘 있게 내려쓴다.

45도 사선으로 살짝 둥글게 힘주어 내려쓴다.

❶

❷

❶의 1/2 지점에서 두 획이 대칭을 이루도록 45도 사선으로 힘주어 내려쓴다.

쓰기 연습을 해 보세요.

자음

O

ㅇ은 오른쪽이 약간 올라간 타원형으로 그립니다. 손끝의 힘을 유지하며 손목의 스냅으로 한 번에 ㅇ을 쓰면 모양이 무너지지 않아요. 이때 모음보다 너무 커지지 않도록 글자의 균형을 생각하며 써야 합니다. 이음새가 떨어지지 않도록 깔끔하게 연결하는 것도 잊지 마세요.

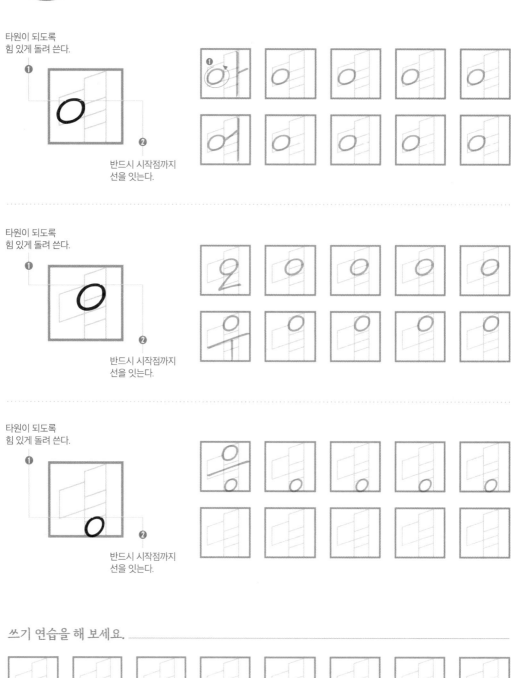

타원이 되도록
힘 있게 돌려 쓴다.

반드시 시작점까지
선을 잇는다.

타원이 되도록
힘 있게 돌려 쓴다.

반드시 시작점까지
선을 잇는다.

타원이 되도록
힘 있게 돌려 쓴다.

반드시 시작점까지
선을 잇는다.

쓰기 연습을 해 보세요.

위치에 따라 달라지는 두 번째 획의 기울기를 주의 깊게 보며 따라 써 보세요. ㅗ, ㅛ, ㅜ, ㅠ처럼 모음이 아래에 올 때는 첫 번째 획의 대각선 획과 두 번째 획이 대칭을 이루도록 넓게 벌려 씁니다. ㅏ, ㅑ, ㅓ, ㅕ 모음과 함께 쓸 때는 두 번째 획의 기울기를 조금 좁히되 짧고 힘 있게 씁니다.

15도 사선으로 길게 그은 후
부드럽게 꺾어 45도 사선으로
빠르고 힘 있게 내려쓴다.

❶의 1/2 지점에서 45도
사선으로 짧고 힘 있게 내려쓴다.

15도 사선으로 곧게 그은 후
부드럽게 꺾어 45도 사선으로
둥글게 힘주어 내려쓴다.

❶의 대각선 획과 대칭되도록
1/2 지점에서 넓게 벌려
부드럽고 가볍게 긋는다.

15도 사선으로 곧게 그은 후
부드럽게 꺾어 45도 사선으로
빠르고 힘 있게 내려쓴다.

❶의 1/2 지점에서 45도
사선으로 힘 있게 내려쓴다.

쓰기 연습을 해 보세요.

자음 ᄎ

ㅈ과 쓰는 방법은 거의 동일해요. 다만 ㅈ 위에 쓰는 짧은 획이 우상향이 아니라 우하향이라는 것만 주의하면 됩니다. ㅊ은 획이 늘어난 만큼 자칫하면 모음보다 너무 커질 수 있어요. 글자의 전체 비율을 신경 쓰며 따라 써 보세요.

45도 사선으로 짧고
힘 있게 내리긋는다.

15도 사선으로 길게 그은 후
부드럽게 꺾어 45도 사선으로
빠르고 힘 있게 내려쓴다.

❷의 1/2 지점에서
45도 사선으로 짧고
힘 있게 내려쓴다.

45도 사선으로 짧고
힘 있게 내리긋는다.

15도 사선으로 곧게 그은 후
부드럽게 꺾어 45도 사선으로
둥글게 힘주어 내려쓴다.

❷의 대각선 획과
대칭되도록 1/2 지점에서
넓게 벌려 가볍게 긋는다.

45도 사선으로 짧게 내리긋는다.

15도 사선으로 곧게 그은 후
부드럽게 꺾어 45도 사선으로
빠르고 힘 있게 내려쓴다.

❷의 1/2 지점에서
45도 사선으로 힘 있게
내려쓴다.

 쓰기 연습을 해 보세요.

58

자음 ㅋ

ㄱ을 쓰는 게 익숙해졌다면 쉽게 쓸 수 있을 거예요. ㅏ, ㅑ, ㅓ, ㅕ처럼 모음이 옆에 올 때는 ㅋ의 세로획을 사선으로 힘 있게 내리긋습니다. ㅗ, ㅛ, ㅜ, ㅠ와 같이 모음이 아래에 위치하거나 받침으로 쓸 때는 직선으로 반듯하게 내리그으세요.

15도 사선으로 길게 그은 후 부드럽게 꺾어
45도 사선으로 둥글게 힘주어 내려쓴다.

❶의 꺾인 지점에 닿도록 35도
사선으로 힘 있게 올려 긋는다.

15도 사선으로 힘 있게 그은 후
90도로 꺾어 직선으로 내려쓴다.

❶의 세로획 1/2 지점에 닿도록
15도 사선으로 곧게 긋는다.

15도 사선으로 힘 있게 그은 후
90도로 꺾어 직선으로 내려쓴다.

❶의 세로획 1/2 지점에 닿도록
15도 사선으로 곧게 긋는다.

쓰기 연습을 해 보세요.

자음
ㅌ

ㄷ 위에 모음 ─가 붙는 형태입니다. 앞에서 ㄷ 쓰는 연습을 충분히 했다면 글자의 형태를 쉽게 익힐 수 있을 거예요. 위치에 따라 글자의 모양이 달라지므로 어떻게 변하는지 자세히 살펴보고 따라 써 보세요.

15도 사선으로
힘 있게 긋는다.

❶과 평행을 이루도록
15도 사선으로
곧게 긋는다.

45도 사선으로 빠르게
내려쓴 후 부드럽게 꺾어 다시
45도 사선으로 둥글게 올려 쓴다.

ㅌ을 ㅏ, ㅕ 모음과
함께 쓸 때는 15도로
짧게 올려 써요.

15도 사선으로
힘 있게 긋는다.

❶과 평행을 이루도록
15도 사선으로
곧게 긋는다.

❷의 시작점에서 힘 있게
내려쓴 후 90도로 꺾어
15도 사선으로 곧게 긋는다.

15도 사선으로
힘 있게 긋는다.

❶과 평행을 이루도록
15도 사선으로
곧게 긋는다.

45도 사선으로 빠르게
내려쓴 후 부드럽게 꺾어 다시
15도 사선으로 힘 있게 긋는다.

쓰기 연습을 해 보세요.

ㅏ, ㅑ 모음과 함께 쓸 때는 ㄷ, ㅌ과 마찬가지로 세 번째 획을 모음에 닿도록 올려 씁니다. ㅏ, ㅑ를 제외한 모음과 함께 쓰거나 받침으로 ㅍ을 쓸 때는 위아래 가로획을 같은 길이로 맞춰 쓰세요. 그래야 글자의 모양이 단정해 보입니다.

15도 사선으로
힘 있게 긋는다.

❶

❷ ❸

점을 찍는 느낌으로 45도 사선으로 완만히
45도 사선으로 내려쓴 후 부드럽게 꺾어 다시
짧게 긋는다. 45도 사선으로 둥글게 올려 쓴다.

> ㅍ을 ㅓ, ㅕ 모음과
> 함께 쓸 때는 15도로
> 짧게 올려 써요.

15도 사선으로
힘 있게 긋는다.

❶

❷ ❸

점을 찍는 느낌으로 45도 사선으로 빠르고 힘 있게
45도 사선으로 내려쓴 후 날카롭게 꺾어 15도
짧게 긋는다. 사선으로 힘 있게 긋는다.

15도 사선으로
힘 있게 긋는다.

❶

❷ ❸

점을 찍는 느낌으로 45도 사선으로 빠르고 힘 있게
45도 사선으로 내려쓴 후 날카롭게 꺾어 15도
짧게 긋는다. 사선으로 힘 있게 긋는다.

쓰기 연습을 해 보세요.

자음 ㅎ

ㅎ은 어떤 모음과 함께 쓰느냐에 따라 위치만 달라질 뿐 모양은 변하지 않습니다. 두 번째 획인 긴 가로선의 중심에 위의 짧은 사선과 ㅇ이 오도록 맞춰 써요. 그래야 글자의 중심이 잘 잡혀 모양이 안정감 있어 보입니다.

45도 사선으로
짧게 내리긋는다.

15도 사선으로 힘 있게 그은 후
날카롭게 꺾어 45도 사선으로 둥글게
내려쓰며 원을 그린다.

45도 사선으로
짧게 내리긋는다.

15도 사선으로 힘 있게 그은 후
날카롭게 꺾어 45도 사선으로 둥글게
내려쓰며 원을 그린다.

45도 사선으로
짧게 내리긋는다.

15도 사선으로 힘 있게 그은 후
날카롭게 꺾어 45도 사선으로 둥글게
내려쓰며 원을 그린다.

쓰기 연습을 해 보세요.

반듯하게, 모음 쓰기

모음을 쓸 때 가장 중요한 건 '반듯한 선'이에요. 선이 곧고 반듯해야 글자의 중심이 바로 서고 깔끔해 보입니다. 단, 필기체에선 획과 획을 부드럽게 연결해 한 획으로 긋는 것이 묘미이지요. 빠르게 쓰기 위해 이어서 쓸 수 있는 획은 한 번에 속도감 있게 써 보세요. 이때 손끝의 힘을 같게 하여 처음부터 끝까지 선을 그어야 합니다. 절대 손에 힘을 빼고 날려 써선 안 됩니다. 선이 흔들리면서 글자의 모양이 무너지거든요.

모음은 자음처럼 위치에 따라 모양이 달라지지 않아 조금만 연습하면 쉽게 익힐 수 있습니다. 21개의 모음을 글씨 교정틀의 기준선에 맞춰 연습해 보세요.

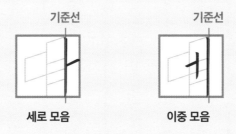

세로 모음 **이중 모음**

세로 모음 'ㅣ, ㅏ, ㅑ, ㅓ, ㅕ'와 이중 모음 'ㅐ, ㅒ, ㅔ, ㅖ'는 교정틀의 오른쪽 기준선에 맞춰 씁니다. 이때 짧게 쓰는 가로획은 우상향으로 써야 해요.

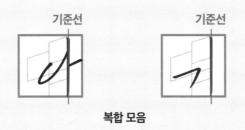

복합 모음

복합 모음 'ㅚ, ㅘ, ㅙ, ㅟ, ㅝ, ㅞ'는 교정틀의 오른쪽 기준선에 맞추되 교정틀 중심에 오도록 씁니다. 획이 많지만 필기체인 만큼 이어서 쓸 수 있는 획은 최대한 부드럽게 연결해 그어 보세요.

세로 모음

ㅣ, ㅏ, ㅑ, ㅓ, ㅕ 모음을 따라 써 보세요. 세로획은 최대한 곧고 바르게 내리긋는 것이 포인트입니다. ㅏ의 가로획은 세로획의 가운데에서, ㅑ의 가로획은 세로획을 3등분 한 위치에서 그어야 정갈해 보입니다. 이때 가로획은 우상향이라는 것을 잊지 마세요.

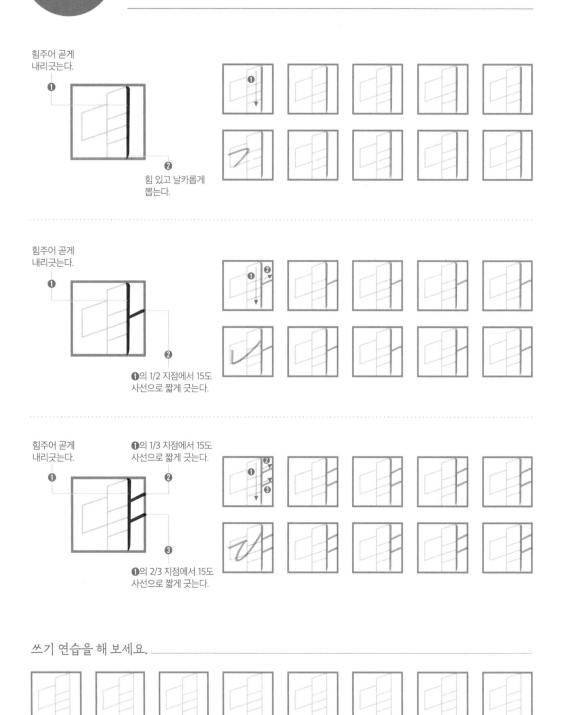

힘주어 곧게 내리긋는다.

❶

❷ 힘 있고 날카롭게 뽑는다.

힘주어 곧게 내리긋는다.

❶

❷ ❶의 1/2 지점에서 15도 사선으로 짧게 긋는다.

힘주어 곧게 내리긋는다.

❶의 1/3 지점에서 15도 사선으로 짧게 긋는다.

❶

❷

❸ ❶의 2/3 지점에서 15도 사선으로 짧게 긋는다.

쓰기 연습을 해 보세요.

15도 사선으로
짧게 긋는다.

❶의 끝점이 세로획의
1/2 지점에 오도록
힘주어 곧게 내리긋는다.

15도 사선으로 곡선을
그리듯 부드럽게 긋는다.

❶과 ❷의 끝점이
세로획과 맞닿도록
힘주어 곧게 내리긋는다.

가로 모음

ㅡ, ㅗ, ㅛ, ㅜ, ㅠ 모음 훈련입니다. 가로획은 15도 사선으로 반듯하게 긋습니다. ㅗ와 ㅛ를 쓸 때는 획을 줄여 부드럽게 이어 써 보세요. 동일한 힘과 속도를 유지하며 획의 시작점과 끝점을 깔끔하게 그어야 가독성이 좋아집니다.

15도 사선으로
힘주어 곧게 긋는다.

45도 사선으로
부드럽게 내려쓴다.

날카롭게 꺾어 15도
사선으로 빠르게 긋는다.

점을 찍는 느낌으로 45도
사선으로 짧고 힘 있게 긋는다.

45도 사선으로 부드럽게 내려쓴 후 날카롭게
꺾어 15도 사선으로 빠르게 긋는다.

15도 사선으로
힘주어 곧게 긋는다.

❶의 1/2 지점에서
곧게 내리긋는다.

15도 사선으로
힘주어 곧게 긋는다.

❶의 1/3 지점에서 70도
사선으로 부드럽게 내리긋는다.

❶의 2/3 지점에서
곧게 내리긋는다.

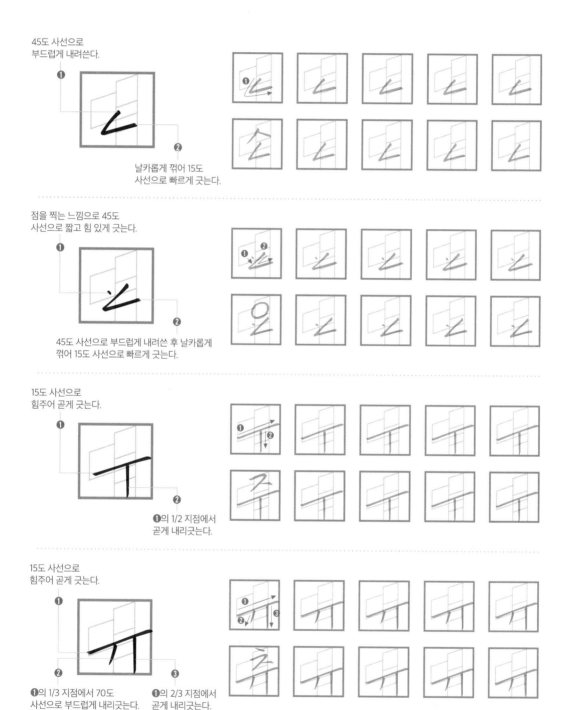

ㅐ, ㅒ, ㅖ, ㅖ를 연습해 봅시다. 이중 모음을 쓸 때는 획의 간격을 일정하게 유지하는 것이 중요해요. 획과 획이 너무 붙거나 떨어지면 글자의 모양이 명확하지 않아 가독성이 떨어집니다. 글씨 교정틀의 오른쪽 기준선에 맞춰 세로획을 최대한 곧게 그어 보세요.

직선으로 곧게 내리긋다가 부드럽게 꺾어
60도 사선으로 짧게 올려 쓴다.

❶의 끝점이 세로획의 1/3 지점에
오도록 힘주어 곧게 내리긋는다.

힘주어 곧게
내리긋는다.

❶의 1/3 지점에서 15도
사선으로 짧게 긋는다.

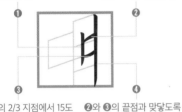

❶의 2/3 지점에서 15도
사선으로 짧게 긋는다.

❷와 ❸의 끝점과 맞닿도록
힘주어 길게 내리긋는다.

15도 사선으로
짧게 긋는다.

❷의 세로획보다 길게
힘주어 내리긋는다.

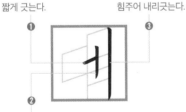

❶의 끝점이 세로획의 1/2 지점에
오도록 힘주어 짧게 내리긋는다.

15도 사선으로
짧게 긋는다.

❸의 세로획보다 길게
힘주어 내리긋는다.

❶과 ❷의 끝점이 세로획에 맞닿도록
힘주어 짧게 내리긋는다.

복합 모음

복합 모음 ㅢ, ㅘ, ㅙ, ㅟ, ㅝ, ㅞ의 필기체 모습을 익혀 볼까요? 획을 줄여 한 획으로 이어 쓰는 글자들이 새롭게 느껴지지만, 앞에서 연습한 세로 모음과 가로 모음이 손에 익었다면 쉽게 쓸 수 있을 거예요. 숙달되도록 연습해 봅시다. 글 쓰는 속도가 빨라지고 필기력도 좋아질 겁니다.

45도 사선으로 둥글게 내려쓴 후
부드럽게 꺾어 다시 45도
사선으로 둥글게 올려 쓴다.

❶의 끝점이 세로획의
1/3 지점에 오도록 힘주어
곧게 내리긋는다.

45도 사선으로 둥글게 내려쓴 후
부드럽게 꺾어 다시 45도
사선으로 둥글게 올려 쓴다.

❶의 끝점이 세로획의
1/3 지점에 오도록
힘주어 곧게 내리긋는다.

❷의 1/2 지점에서 15도
사선으로 짧게 긋는다.

곡선으로 둥글게 내려쓴 후
부드럽게 꺾어 다시 45도
사선으로 둥글게 올려 쓴다.

직선으로 짧게 내리긋다가
부드럽게 꺾어 60도 사선
으로 짧게 올려 쓴다.

❷의 끝점이 세로획의
1/2 지점에 오도록
힘주어 곧게 내리긋는다.

쓰기 연습을 해 보세요.

15도 사선으로 힘 있게 그은 후
부드럽게 꺾어 45도 사선으로 내려쓴다.

❶

❷

힘주어 곧게
내리긋는다.

15도 사선으로
힘 있게 긋는다.

❷의 끝점이 세로획의 1/4 지점에
오도록 힘주어 곧게 내리긋는다.

❶

❸

❷

부드럽게 꺾어 45도
사선으로 내려쓴 후 다시 60도
사선으로 힘 있게 올려 쓴다.

15도 사선으로 힘 있게
그은 후 부드럽게 꺾어 45도
사선으로 내려쓴다.

❷의 세로획보다
길게 힘주어 곧게
내리긋는다.

❶

❸

❷

다시 60도 사선으로 힘 있게
올려 쓴 후 90도로 꺾어
직선으로 짧게 내려쓴다.

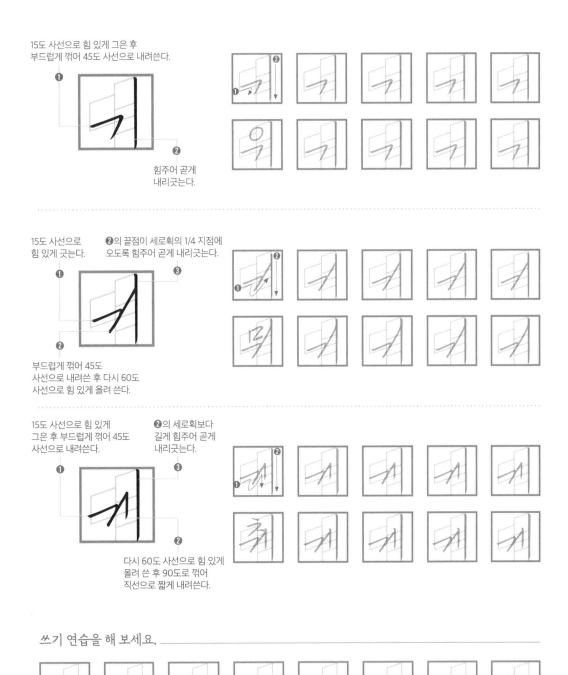

쓰기 연습을 해 보세요.

글자 모양 생각하며, 한 글자 쓰기

자음과 모음 쓰기가 손에 익었나요? 이번에는 자음에 여러 가지 모음이 결합된 한 글자를 쓰며 글자의 모양새를 익혀 봅시다. 모음에 따라 자음의 위치와 형태가 어떻게 달라지는지 자세히 살펴보며 따라 써 보세요. 가로획이 우상향이더라도 세로획은 최대한 곧고 반듯하게 내리그어야 전체 문장이 단정해 보인다는 사실을 잊지 마세요.

· 자음 + 세로 모음 이중 모음 = 세로 구조(◁)

자음 옆에 세로 모음 'ㅏ, ㅑ, ㅓ, ㅕ, ㅣ'와 이중 모음 'ㅒ, ㅖ, ㅖ, ㅖ'와 같이 세로로 긴 모음이 올 때는 세로 구조(◁)에 맞춰 써요.

ㄷ + ㅏ = 다

ㅂ + ㅒ = 배

· 자음 + 가로 모음 복합 모음 = 사선 구조(◻)

자음에 가로 모음 'ㅗ, ㅛ, ㅜ, ㅠ, ㅡ'와 복합 모음 'ㅢ, ㅚ, ㅘ, ㅙ, ㅟ, ㅝ, ㅞ'가 올 때는 사선 구조(◻)에 맞춰 써요. 특히 복합 모음의 경우 획이 많아지더라도 글자가 너무 커지거나 세로획이 교정틀의 오른쪽 기준선 밖으로 나가지 않도록 신경 써야 합니다.

ㄴ + ㅗ = 노

ㅊ + ㅜ = 축

가 가 가 가

갸 갸 갸 갸

너 너 너 너

녀 녀 녀 녀

디 디 디 디

대 대 대 대

랴 랴 랴 랴

랴 랴 랴 랴

며 며 며 며

며 며 며 며

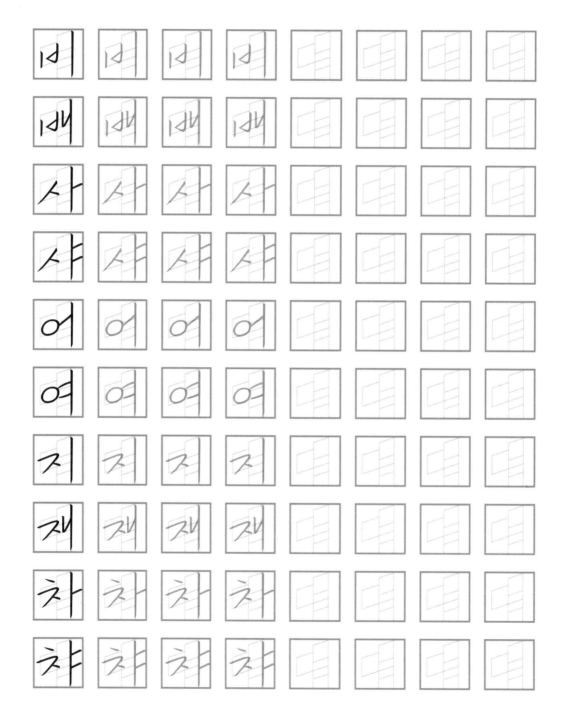

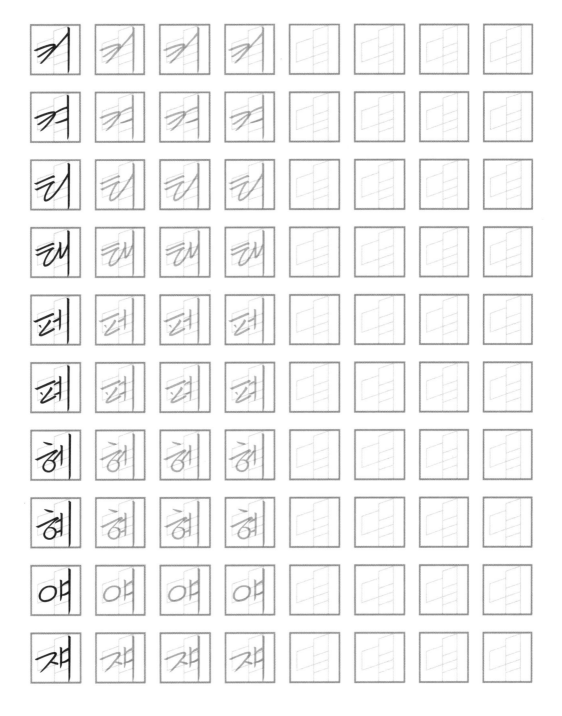

잠깐! 손 좀 풀어봅시다

고개를 숙이고 글씨를 쓰다 보면 목이 뻣뻣해지고 어깨가 굽어요. 그러다 보면 등과 어깨가 점점 아파집니다. 필기구를 쥐고 있는 손가락과 손목도 굳는 느낌이 들죠. 이럴 땐 들고 있던 필기구를 놓고 잠깐 스트레칭하는 시간을 가져 보세요. 목과 어깨, 손목을 푸는 동작을 하면 뭉친 근육이 풀리면서 긴장과 피로가 싹 풀릴 거예요.

손목 당기기

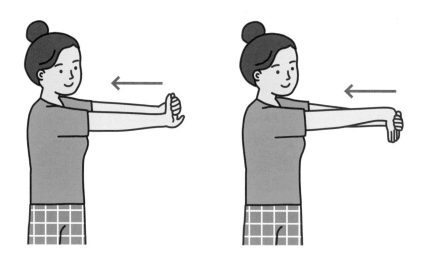

1 한쪽 팔을 앞으로 쭉 뻗어요. 손바닥을 편 상태로 손끝은 위로 향하게 해요. 반대쪽 손으로 뻗은 손의 손가락을 몸쪽으로 10초 동안 당겨요.

2 이번에는 앞으로 뻗은 손의 손끝을 아래로 향하게 해요. 반대쪽 손으로 뻗은 손의 손등을 몸쪽으로 10초 동안 당겨요. 반대쪽 손도 같은 방법으로 스트레칭해요.

목 좌우로 돌리기

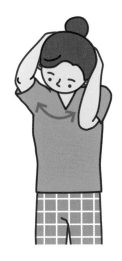

1 양손을 깍지 껴서 뒤통수에 댄 후 천천히 아래로 당겨요.

2 도르래처럼 고개를 좌우로 10회 돌려요.

팔 위아래로 교차해 움직이기

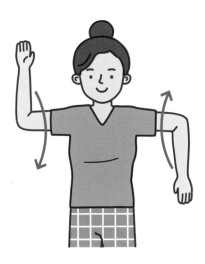

1 양팔을 반듯하게 펴서 어깨 높이까지 들어 올려요.

2 팔꿈치를 90도로 구부려 오른팔은 위로 올리고, 왼팔은 아래로 내려요.

3 양팔을 반대로 움직이는 동작을 5~7회 반복해요.

속도와 가독성을 높이는 스킬 익히기

속도감과 리듬감을 살려,
빠른 필기체 익히기

받침 없는 단어 쓰기

두 글자로 이루어진 단어를 쓰며 본격적으로 우상향 필기체를 손에 익혀 봅시다. 글자의 모양새를 생각하며 큰 글씨로 천천히 따라 써 보세요.

먼저 받침 없는 단어부터 차근차근 시도해 봐요. 자음과 세로 모음으로만 이루어진 세로형(◁) 단어, 자음과 가로 모음·혼합 모음으로 이루어진 사선형(▱) 단어를 연습해 보세요. 받침이 없는 단어는 한 획 한 획 단정하게 그어야 가독성이 높아집니다. 글자의 가로획은 우상향으로 쓰되 위아래 가로획의 간격을 반드시 일정하게 유지하세요. 세로 획이 아래로 쭉 뻗는 글자는 글씨 교정틀의 위아래에 딱 맞도록 곧고 길게 내리그어야 합니다. 그래야 글자가 안정적이고 시원해 보여요.

• 세로형(◁) 단어 쓰기

'가치', '허가', '시야'처럼 자음과 세로 모음으로만 이루어진 단어는 세로형(◁) 구조에 맞춰 씁니다.

• 사선형(▱) 단어 쓰기

'보도', '소유', '규모'처럼 자음과 가로 모음으로 이루어진 가로형 단어와 '다수', '비교', '투자' 처럼 자음과 혼합 모음으로 이루어진 혼합형 단어는 사선형(▱) 구조에 맞춰 씁니다.

세로형 단어 쓰기

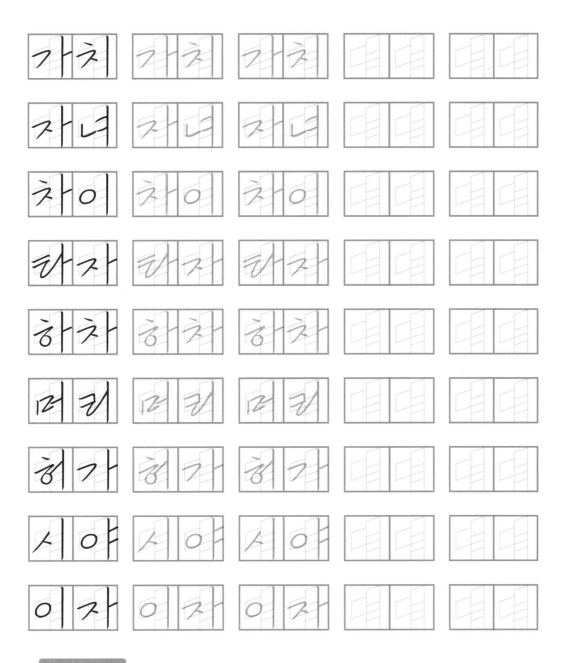

유쌤's guide

글자 모양새를 생각하며 글씨 교정틀에 맞춰 천천히 따라 써요. 교정틀 밖으로 글자가 나가지 않도
록 주의하며 최대한 손끝에 집중하세요.

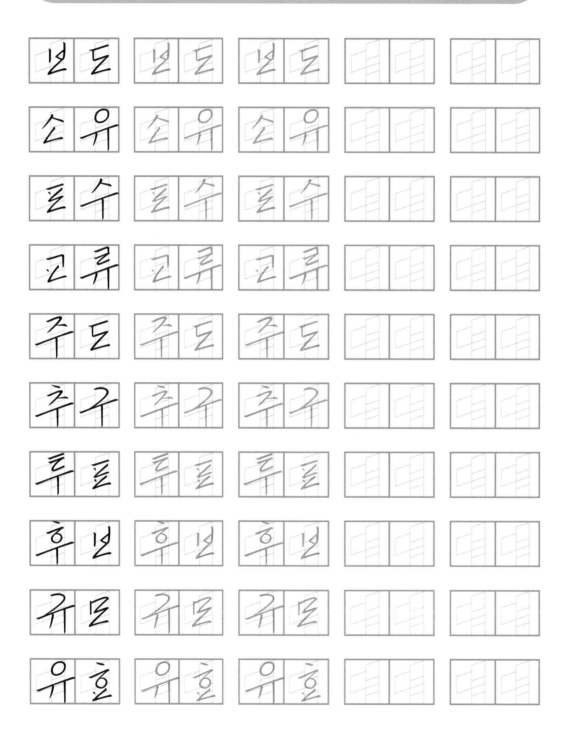

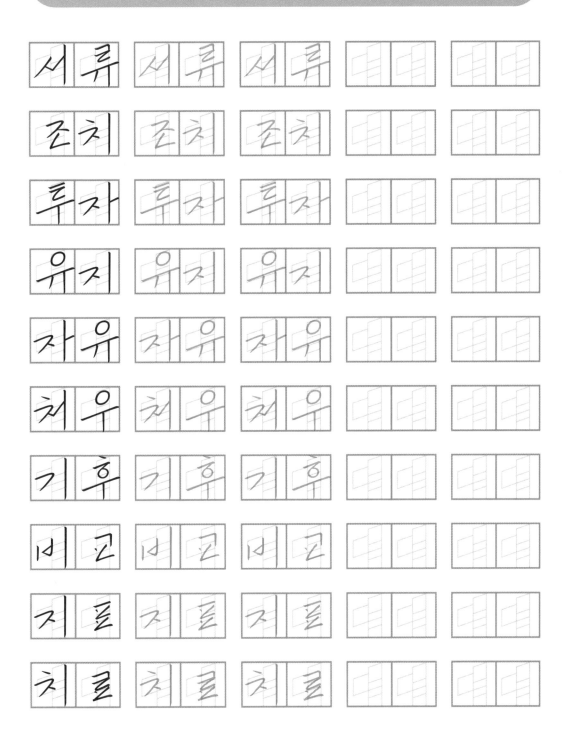

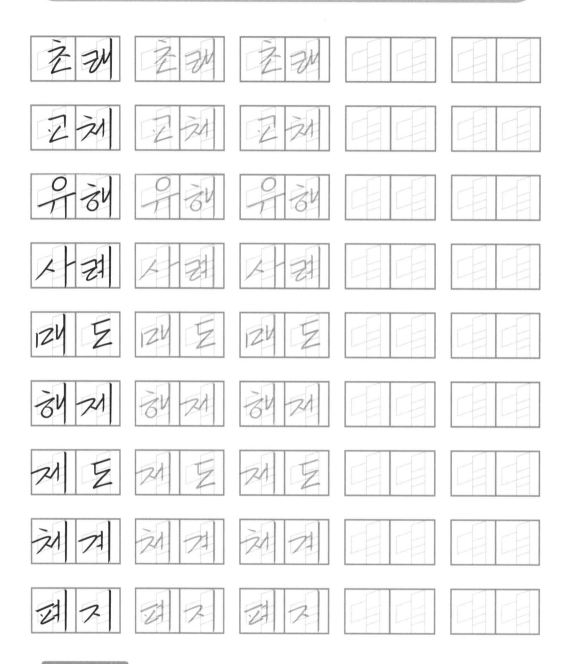

유쌤's guide

모음의 획이 많아졌다고 너무 크게 쓰면 글자의 균형이 무너져 보여요. 자음과 모음의 크기 비율을 맞추려고 노력해 보세요.

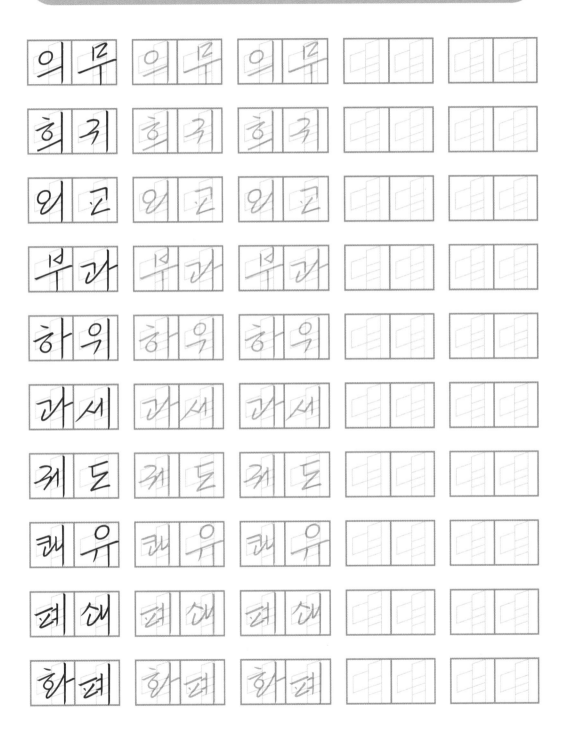

받침 있는 단어 쓰기

받침 있는 글자는 글씨 교정틀의 정확한 자리에 맞춰 자음, 모음, 받침을 위치시켜야 글자의 균형감이 살아납니다. 특히 가로 모음으로 이루어진 받침 글자는 자음과 받침의 크기를 동일하게 맞춰야 해요. 자음을 크게 쓰고 받침을 작게 쓰면 글자의 중심이 무너져 가독성과 통일성이 떨어지면서 글씨가 불안정해 보입니다. 자음과 받침 둘 다 너무 커지거나 작아지는 것도 피해야 해요. 너무 커지면 글자가 퍼져 보여 산만해지고 너무 작으면 답답해 보입니다.

글씨는 한 끗 차이로 느낌이 완전히 달라지는 경우가 많아요. 글자의 구조를 늘 머릿속으로 그리며 교정틀에 맞춰 써 보세요. 그러면 악필은 빠르게 교정될 겁니다.

**가로 모음, 세로 모음과 관계없이 글씨 교정틀에 맞춰 쓰면
자음, 모음, 받침을 정확한 자리에 위치시킬 수 있어요**

세로 모음 단어 쓰기

두 글자로 이루어진 단어 중 한 글자에만 받침이 있는 단어예요. 받침이 없는 글자를 쓸 때는 받침이 있는 글자보다 작아지지 않도록 신경 쓰며 우상향이 되도록 천천히 연습해 보세요.

93

가로 모음 단어 쓰기

ㄲ, ㄸ, ㅃ, ㅆ, ㅉ 같은 쌍자음과 ㄵ, ㄺ, ㄼ, ㄻ 같은 겹받침은 자음 하나의 크기로 써야 보기에 좋습니다. 각각의 자음을 너무 크게 쓰지 않도록 주의하세요.

받침이 모두 들어간 세로 모음 단어 쓰기

방식 방식 방식

합성 합성 합성

백신 백신 백신

책임 책임 책임

핵심 핵심 핵심

검색 검색 검색

전략 전략 전략

면역 면역 면역

연결 연결 연결

심장 심장 심장

받침이 모두 들어간 가로 모음 단어 쓰기

공중

녹음

돌봄

옹룸

충돌

품목

균등

육군

금융

등록

복원

법원

관할

귀한

원칙

순한

촬영

활력

증권

현황

글자와 글자 한 단어로 묶어 쓰기

가독성이 좋지 않은 글씨를 보면 한 단어, 한 구절임에도 불구하고 글자와 글자 사이가 떨어진 경우가 많습니다. 이는 손에 힘을 너무 많이 주어 손의 움직임이 길 때 나타나는 모습이에요.

글씨를 바르게 쓰려면 글자의 시작점과 끝점을 반드시 느끼면서 다음 글자의 첫 시작점을 동일한 손끝의 힘으로 이어가야 합니다. 하지만 무의식적으로 빨리 쓰려고 하다 보면 힘을 많이 주게 되어 한 글자를 쓴 후 바로 이어서 쓰지 못하게 되죠. 예를 들어 글자의 받침을 쓸 때 엄지와 검지를 너무 당김으로써 손의 움직임이 길어져 다음 글자의 시작점 위치로 옮기지 못하는 식입니다.

글씨를 빨리 쓰면서 가독성까지 높이려면 글자와 글자를 부드럽게 연결해서 구절을 단숨에 마무리하는 습관을 길러야 합니다. 일관된 손의 힘으로 단어와 조사까지 묶어 쓰는 연습도 해야 하죠. 그래야 한 호흡으로 끊어 읽을 수 있어 글씨의 가독성이 좋아집니다.

글자와 글자 사이가 떨어진 모습　　　　**글자와 글자를 부드럽게 연결한 모습**

고시에서 많이 나오는 구절 따라 쓰기

법률은 법률은 법률은 법률은

판결을 판결을 판결을 판결을

동일한 동일한 동일한 동일한

매체로 매체로 매체로 매체로

판례는 판례는 판례는 판례는

범위를 범위를 범위를 범위를

구체적　　구체적　　구체적　　구체적

요건을　　요건을　　요건을　　요건을

문제의　　문제의　　문제의　　문제의

근거가　　근거가　　근거가　　근거가

학정단　　학정단　　학정단　　학정단

굉장히　　굉장히　　굉장히　　굉장히

제기하다　　제기하다　　제기하다　　제기하다

규정하다　　규정하다　　규정하다　　규정하다

증명하다　　증명하다　　증명하다　　증명하다

학립하다　　학립하다　　학립하다　　학립하다

관련하다　　관련하다　　관련하다　　관련하다

위반하다　　위반하다　　위반하다　　위반하다

부드럽고 빠르게 줄 바꿔 쓰기

글씨를 쓸 때 위 문장에서 아래 문장으로 줄을 바꾸는 연습은 매우 중요합니다. 줄 바꾸기를 잘못하면 손에 힘이 많이 들어가고 금방 지쳐 글씨 쓰는 속도가 현저히 느려지기 때문이죠. 한 줄을 다 쓰고 아랫줄을 쓸 때 손이 문장 위로 지나가는 경우가 많은데요. 이때 손목이 안쪽으로 꺾이면서 힘을 많이 주게 됩니다. 그러면 손의 힘이 바뀌고 필기구의 각도가 변해 글자의 중심이 무너집니다. 결국 뒤로 갈수록 문장 전체가 흔들리는 것은 물론 줄 위로 팔꿈치까지 올라와 필기를 방해하죠. 글씨 쓰는 속도가 떨어지는 건 당연하겠죠? 답안지 1~2장을 채우고 나면 녹초가 되는 경우가 부지기수입니다.

그렇다면 어떻게 줄을 바꿔야 할까요? 한 줄의 마지막 글자를 마무리한 후 포물선 모양으로 손을 아랫줄로 이동해 첫 글자의 시작점을 찍어야 합니다. 그래야 손목이 꺾이지 않고 손의 가벼움을 느껴 글씨 쓰는 시간을 줄일 수 있습니다. 글씨의 짜임새가 좋아지고 문장 쓰기가 수월해지면서 리듬감과 속도감도 느낄 수 있지요. 줄 바꾸는 것 역시 한번에 되지 않습니다. 꾸준히 연습해 글씨 쓰는 속도를 높여 보세요.

줄 바꾸기 잘못된 예

줄 바꾸기 잘된 예

좋은 책을 읽는 것은 몇 세기의 가장 훌륭한

사람들과 이야기를 나누는 것과 같다.

-르네 데카르트

좋은 책을 읽는 것은 몇 세기의 가장 훌륭한

사람들과 이야기를 나누는 것과 같다.

길을 가다가 돌이 나타나면 약자는 그것을 걸

림돌이라 말하고 강자는 디딤돌이라 말한다.

-토머스 칼라일

길을 가다가 돌이 나타나면 약자는 그것을 걸

림돌이라 말하고 강자는 디딤돌이라 말한다.

한 번도 실수한 적이 없는 사람은 한 번도 새로

운 것에 도전해 본 적이 없는 사람이다.

-알베르트 아인슈타인

한 번도 실수한 적이 없는 사람은 한 번도 새로

운 것에 도전해 본 적이 없는 사람이다.

인생에서 원하는 것을 얻기 위한 첫 번째 단계는
내가 무엇을 원하는지 결정하는 것이다.

-벤 스타인

인생에서 원하는 것을 얻기 위한 첫 번째 단계는
내가 무엇을 원하는지 결정하는 것이다.

상상력은 지식보다 중요하다. 지식은 한계가 있지
만 상상력은 세상의 모든 것을 끌어안는다.

-알베르트 아인슈타인

상상력은 지식보다 중요하다. 지식은 한계가 있지
만 상상력은 세상의 모든 것을 끌어안는다.

진정한 용기는 두려움이 없는 상태가 아니라 두
려움에도 불구하고 행동하는 것이다.

-오한 볼프강 폰 괴테

진정한 용기는 두려움이 없는 상태가 아니라 두
려움에도 불구하고 행동하는 것이다.

우리가 최선을 다할 때 우리 혹은 타인의 삶에 어떤 기적이 나타나는지 아무도 모른다.

-헬렌 켈러

우리가 최선을 다할 때 우리 혹은 타인의 삶에 어떤 기적이 나타나는지 아무도 모른다.

성공한 사람들의 공통점은 결정과 실행 사이의 간격을 좁게 유지하는 능력이 뛰어나다는 것이다.

-피터 드러커

성공한 사람들의 공통점은 결정과 실행 사이의 간격을 좁게 유지하는 능력이 뛰어나다는 것이다.

책은 인생이라는 바다를 항해하는 데 도움이 되도록 남들이 마련해준 나침반이요, 망원경이요, 지도다.

-윌리엄 R. 베넷

책은 인생이라는 바다를 항해하는 데 도움이 되도록 남들이 마련해준 나침반이요, 망원경이요, 지도다.

대한민국 글씨 교정 멘토 유성영이 알려주는
글씨에 관한 궁금증

악필을 교정할 때 고시생들과 수험생들이 가장 궁금해하는 질문을 모았어요. 사소한 것 같지만 쉽게 해답을 찾지 못하는 것들이 대부분인데요. 이를 위해 대한민국 NO. 1 대치동 악필 교정 마스터 유성영 대표가 명쾌하게 해답을 전합니다.

Q 글씨 연습을 할 때 처음부터 펜으로 시작하는 게 좋은가요? 아니면 연필로 시작하는 게 좋은가요?

A 연필심은 지면을 누르는 힘만큼 닳아서 글자가 가늘게 써지는지 또는 두껍게 써지는지 명확히 알 수 있습니다. 볼펜은 심에서 잉크가 나오는 구조로 되어 있어 힘을 너무 많이 주면 지면에서 미끄러져 흘려 쓰게 되죠. 그래서 심한 악필인 경우 손끝 힘의 경중을 구별하기 어려워 글자의 짜임새가 부족해질 수 있습니다. 따라서 필기감이 부족한 사람은 연필로 글씨 연습을 시작하는 게 좋습니다. 연필심 끝으로 전해지는 감각을 느낀 후 볼펜으로 연습하면 손끝의 감각과 필기감이 더 좋아질 거예요.

Q 어느 정도 글씨 연습을 해야 필기체를 빠르게 쓸 수 있나요?

A 사람마다 습득 능력이 다르지만 손끝의 힘을 느끼면서 글자의 형태를 익힌다면 빠르게 필기체를 쓸 수 있습니다. 그러려면 무엇보다 선을 곧게 긋는 연습부터 해야 해요. 손끝의 힘을 느끼며 100회 이상 반복해서 연습하면 획이 반듯해지고 글자의 모양이 정돈됩니다. 선 긋는 게 숙달되면 우상향의 글씨 교정틀을 사용해 자음, 모음, 받침의 구조와 위치를 명확하게 익혀 보세요. 가독성 좋은 균형 잡힌 글씨를 자연스럽게 쓸 수 있게 될 겁니다. 단, 글씨 교정은 단기간에 이루어지지 않아요. 인내심을 갖고 매일 꾸준히 연습해야 합니다.

Q 글씨를 날려 쓰는 습관이 있어요. 어떻게 해야 고칠 수 있을까요?

A 손가락에 힘을 과도하게 주어 우측으로 당겨쓰면 글자의 끝선이 마무리되지 않아 날려 쓰게 됩니다. 앞 글자의 마무리를 손끝으로 느끼면서 다음 글자의 첫 시작점에 필기구 심을 정확하게 맞추어 쓸 수 있도록 천천히 반복적으로 연습해 보세요. 숙달이 되면 속도를 내도 한 글자 한 글자 깔끔하게 마무리하는 습관이 손에 익을 거예요.

Q 빠르게 글씨를 쓰면 띄어쓰기가 되지 않아 문장이 빽빽해 보여요. 어떻게 해야 띄어쓰기가 확실히 보일까요?

A 필기구를 움켜잡고 힘을 많이 주면 손의 긴장감이 높아져 자간이 빽빽하게 붙고 띄어쓰기가 잘되지 않습니다. 필기하는 손의 팔꿈치가 책상 위로 올라가도 뜻대로 팔이 옮겨 가지 않죠. 손목의 힘을 살짝 빼고 한 단어씩 동일한 힘으로 단번에 쓰는 연습을 해 보세요. 그리고 단어와 단어 사이를 1.5자 간격으로 일정하게 띄어 쓰는 습관을 길러 보세요. 문장 전체가 깔끔하고 시원시원해 보일 겁니다.

Q 늘 시간이 촉박해 답안지를 다 채우지 못하고 나와요. 빨리 쓰는 노하우를 알려주세요.

A 우선 바른 자세로 앉은 다음 필기구를 편하게 잡아야 합니다. 움켜쥐거나 과하게 힘을 주면 속도를 낼 수 없으니 꼭 기억하세요. 동일한 손끝의 힘으로 답안지 지면을 느끼면서 한 문장을 완성하는 연습도 필요합니다. 이때 필기구를 잡은 손과 팔 전체가 왼쪽에서 오른쪽으로 움직여야 해요. 손목만 움직여선 안 됩니다. 한 문장을 쓰는 게 숙달되면 스톱워치로 시간을 재면서 한 문장 쓰는 시간을 조금씩 줄여 보세요. 20~23초 내에 쓰도록 노력하고, 가능하다면 16~19초까지 줄이는 것이 좋습니다.

연습을 실전처럼!
낱말은 실전처럼.
별별 상식, 판례 문장 따라 쓰며 악필 교정하기

PART **4**

안정적이고 가독성 좋은,
빠른 필기체 쓰기

일정한 크기와 높이로, 문장 쓰기

우리가 흔히 말하는 '못 쓰는 글씨'는 '잘 읽히지 않는 글씨'입니다. 한마디로 가독성이 나쁜 글씨이지요. 글자의 크기가 들쭉날쭉하거나 높낮이가 심하면 읽기 어렵습니다. 내용 파악도 쉽지 않지요. 그러면 채점자에게 좋은 점수를 받는 건 불가능합니다.

수험생의 글씨는 '첫째도 가독성, 둘째도 가독성'이라 할 만큼 가독성이 좋아야 합니다. 그런 글씨를 쓰려면 두 가지만 기억하세요. '글자 크기 일정하게 쓰기'와 '글자 높이 일정하게 맞추기'입니다. 글자의 키를 맞춰 같은 높이로 가지런하게만 써도 글씨가 정돈되고 깔끔해 보입니다. 문장 전체가 한눈에 들어와 채점자에게 좋은 인상도 줄 수 있지요. 이 두 가지를 의식하며 긴 문장을 따라 써 봅시다. 수험생이라면 꼭 알아야 할 시사 상식과 뉴스 문장입니다.

• 글자 크기 일정하게 쓰기

글자 크기가 커졌다 작아졌다 하면 산만해 보여요. 첫 번째 쓴 글자의 크기에 맞춰 똑같은 크기로 글자를 쓰도록 노력해야 합니다.

크기가 커졌다 작아졌다 하는 글씨 크기가 일정한 글씨

• 글자 높이 일정하게 맞추기

오르락내리락하는 문장은 가독성을 떨어뜨립니다. 글자의 키 높이를 일정하게 맞춰 가지런하게 써 보세요. 줄틀의 아랫선에 맞춰 칸의 2/3 크기로 글자를 쓰면 반듯한 문장을 쓸 수 있습니다.

오르락내리락하는 글씨 일정한 높이로 쓴 글씨

 나의 속도 : 　　　초(한 줄)　적정 속도 20~23초

그린스완: 기후변화가 경제에 전방위적인 영향을 미

그린스완: 기후변화가 경제에 전방위적인 영향을 미

쳐 금융위기까지 초래할 수 있다는 뜻의 용어.

쳐 금융위기까지 초래할 수 있다는 뜻의 용어.

패닉바잉: 가격 상승, 물량 소진 등 불안으로 가

패닉바잉: 가격 상승, 물량 소진 등 불안으로 가

격과 관계없이 생필품, 주식 등을 사들이는 현상.

격과 관계없이 생필품, 주식 등을 사들이는 현상.

공수처: 고위공직자와 그 가족의 범죄를 척결하고,

공수처: 고위공직자와 그 가족의 범죄를 척결하고,

국가의 투명성과 공직사회의 신뢰성을 높이기 위해

국가의 투명성과 공직사회의 신뢰성을 높이기 위해

독립된 위치에서 수사·기소하는 부패 수사기관.

독립된 위치에서 수사·기소하는 부패 수사기관.

필립스 곡선: 물가상승률과 실업률은 반비례한다

필립스 곡선: 물가상승률과 실업률은 반비례한다

는 것을 설명하는 이론.

는 것을 설명하는 이론.

114

공시가격: 정부가 조사·산정해 공시하는 가격으

공시가격: 정부가 조사·산정해 공시하는 가격으

로, 정부가 매년 전국의 대표적인 토지와 건물에 대

로, 정부가 매년 전국의 대표적인 토지와 건물에 대

해 조사해 발표하는 부동산 가격.

해 조사해 발표하는 부동산 가격.

사전청약: 본청약 1~2년 전 일부 물량에 대해 먼

사전청약: 본청약 1~2년 전 일부 물량에 대해 먼

저 청약을 진행하는 제도.

저 청약을 진행하는 제도.

증강현실: 현실 세계에 컴퓨터 기술로 만든 가상

증강현실: 현실 세계에 컴퓨터 기술로 만든 가상

물체와 정보를 융합·보완하는 기술.

물체와 정보를 융합·보완하는 기술.

메타버스: 3차원 가상 세계라는 의미로 가상현실

메타버스: 3차원 가상 세계라는 의미로 가상현실

을 즐기는 데에서 더 나아가 사회·문화적 활동

을 즐기는 데에서 더 나아가 사회·문화적 활동

을 통해 경제적 가치를 창출하는 세계.

을 통해 경제적 가치를 창출하는 세계.

크로스보더: 다른 국가에서 온라인 플랫폼으로 결제

크로스보더: 다른 국가에서 온라인 플랫폼으로 결제

하고 해외 배송으로 상품을 받는 전자상거래 방식.

하고 해외 배송으로 상품을 받는 전자상거래 방식.

게임 체인저: 어떤 일에서 결과나 흐름의 판도를 뒤

게임 체인저: 어떤 일에서 결과나 흐름의 판도를 뒤

바꿔 놓을 만한 중요한 역할을 하는 사건이나

바꿔 놓을 만한 중요한 역할을 하는 사건이나

인물을 이르는 말.

인물을 이르는 말.

뉴스 따라 쓰기

〈영끌족 몰린 수원·용인 아파트값 뚝뚝… 서울

〈영끌족 몰린 수원·용인 아파트값 뚝뚝… 서울

곳곳도 하락지 확산〉

곳곳도 하락지 확산〉

최근 수년간 30~40대 영끌족(최대한도 대출 주택

최근 수년간 30~40대 영끌족(최대한도 대출 주택

구입자를 뜻하는 은어)들의 집중 매수로 다른

구입자를 뜻하는 은어)들의 집중 매수로 다른

지역보다 아파트값 상승률이 높았던 수원, 용인,

지역보다 아파트값 상승률이 높았던 수원, 용인,

광명, 안양 등 수도권 주요 지역 시세가 안연한

광명, 안양 등 수도권 주요 지역 시세가 안연한

하락세로 돌아섰다. 각종 규제에도 불구하고 나

하락세로 돌아섰다. 각종 규제에도 불구하고 나

홀로 상승세를 이어간 서울도 아파트값 하락 지

홀로 상승세를 이어간 서울도 아파트값 하락 지

역이 점차 늘어나고 있다.

역이 점차 늘어나고 있다.

〈감독상·남우주연상, 칸영화제 2관왕〉

〈감독상·남우주연상, 칸영화제 2관왕〉

올해 상반기에는 해외 영화제에서 한국 영화인들

올해 상반기에는 해외 영화제에서 한국 영화인들

이 빛을 발했다. 먼저 지난 5월, 3년 만에 정상

이 빛을 발했다. 먼저 지난 5월, 3년 만에 정상

개최된 제75회 칸영화제에서 한국 영화는 의미 있

개최된 제75회 칸영화제에서 한국 영화는 의미 있

는 기록을 남겼다. 송강호는 '브로커'로 한국 배

는 기록을 남겼다. 송강호는 '브로커'로 한국 배

우 최초 남우주연상 트로피를 품에 안으며 새 역

우 최초 남우주연상 트로피를 품에 안으며 새 역

사를 썼다. 또 6년 만에 신작 '헤어질 결심'을 들

사를 썼다. 또 6년 만에 신작 '헤어질 결심'을 들

고 칸으로 향한 박찬욱 감독은 감독상을 수상

고 칸으로 향한 박찬욱 감독은 감독상을 수상

했다. 한국인으로는 '취화선'으로 수상했던 임권택

했다. 한국인으로는 '취화선'으로 수상했던 임권택

감독 이후 20년 만에 감독상을 받게 됐다.

감독 이후 20년 만에 감독상을 받게 됐다.

121

〈'누리호 성공' 한국, 세계 7번째 실용위성 발사〉

〈'누리호 성공' 한국, 세계 7번째 실용위성 발사〉

한국형 발사체 누리호에 실린 성능검증위성과 위

한국형 발사체 누리호에 실린 성능검증위성과 위

성 모사체가 6월 21일 2차 발사에서 궤도에 안착

성 모사체가 6월 21일 2차 발사에서 궤도에 안착

했다. 대한민국은 이로써 세계 7번째로 1톤 이상

했다. 대한민국은 이로써 세계 7번째로 1톤 이상

의 실용적 인공위성을 우주 발사체에 실어 자체

의 실용적 인공위성을 우주 발사체에 실어 자체

122

기술로 쏘아 올린 우주 강국 반열에 올랐다. 누

기술로 쏘아 올린 우주 강국 반열에 올랐다. 누

리호는 순수 국내 기술로 설계·개발된 최초의 우

리호는 순수 국내 기술로 설계·개발된 최초의 우

주 발사체다. 위성을 쏘아 올린 75톤급 액체 연

주 발사체다. 위성을 쏘아 올린 75톤급 액체 연

료 엔진을 비롯해 발사체에 탑재된 위성을 보호하

료 엔진을 비롯해 발사체에 탑재된 위성을 보호하

는 덮개인 페어링까지 모두 국내 연구진이 개발했다.

는 덮개인 페어링까지 모두 국내 연구진이 개발했다.

〈1주일이면 끝날 거라던 전쟁, 장기전 된 까닭은?〉

〈1주일이면 끝날 거라던 전쟁, 장기전 된 까닭은?〉

러시아의 우크라이나 침공이 4개월을 맞았다. 당

러시아의 우크라이나 침공이 4개월을 맞았다. 당

초 국제사회는 양국 전력 차를 이유로 "일주일이

초 국제사회는 양국 전력 차를 이유로 "일주일이

면 수도 키이우가 함락될 것"이라고 내다봤다. 그

면 수도 키이우가 함락될 것"이라고 내다봤다. 그

러나 예상과 달리 우크라이나는 러시아군에 맞서

러나 예상과 달리 우크라이나는 러시아군에 맞서

120일 넘게 버텼았다. 북부에서는 이들을 격퇴하기

120일 넘게 버텼았다. 북부에서는 이들을 격퇴하기

도 했다. 다만 러시아가 돈바스로 전선을 좁히고

도 했다. 다만 러시아가 돈바스로 전선을 좁히고

막강한 화력을 앞세운 대규모 포병전으로 전환하면

막강한 화력을 앞세운 대규모 포병전으로 전환하면

서 전쟁은 다시 교착 상태에 빠졌다. 사태가 수

서 전쟁은 다시 교착 상태에 빠졌다. 사태가 수

년간 지속될 것이라는 암울한 전망도 나온다.

년간 지속될 것이라는 암울한 전망도 나온다.

125

명확하게 단어 띄어쓰기

한눈에 술술 읽히는 글씨를 쓰고 싶다면 글자의 간격, 즉 자간과 띄어쓰기에 신경 써야 합니다. 한 글자씩 따로 볼 땐 그다지 좋은 필체가 아닌데도 보기 좋고 잘 읽히는 글씨가 있습니다. 반면 예쁜 필체인데도 산만해 보여서 눈에 들어오지 않는 글씨도 있지요. 그 이유는 바로 자간과 띄어쓰기에 있습니다. 자간을 좁혀 쓰고 띄어쓰기만 명확하게 잘해도 문장이 가지런해 보이고 한눈에 읽기 쉬워 글의 전달력이 높아집니다.

요령은 아주 간단해요. 한 단어 글자들의 간격은 붙이고, 단어와 단어 사이는 1.5자 정도로 띄어 씁니다. 그래야 글자들이 퍼져 보이지 않고 정리가 잘된 느낌이 들며 글도 술술 읽힙니다. 0.5자 정도로 좁게 띄어 쓰면 문장 전체가 빽빽한 느낌이 들어 답답해 보이고, 3자 정도로 넓게 띄어 쓰면 너무 행할 뿐 아니라 지면이 부족해지는 상황도 발생할 수 있어요.

채점자를 배려하는 것도 자신의 답안지를 더 빛나게 하는 중요한 요소입니다. 단어 사이를 일정한 간격으로 확실하게 띄어 가독성 좋은 문장을 써 보세요. 지금부터 법률 상식을 따라 쓰며 익혀 봅시다.

글자의 간격이 다 떨어져 있는 글씨

글자의 간격이 알맞고, 띄어쓰기가 잘된 글씨

법률 상식 따라 쓰기

check 나의 속도 : 초(한 줄) 적정 속도 20~23초

〈대한민국헌법〉 제1장 총강

〈대한민국헌법〉 제1장 총강

제1조 ① 대한민국은 민주공화국이다.

제1조 ① 대한민국은 민주공화국이다.

② 대한민국의 주권은 국민에게 있고, 모든 권력은

② 대한민국의 주권은 국민에게 있고, 모든 권력은

국민으로부터 나온다.

국민으로부터 나온다.

〈대한민국헌법〉 제2장 국민의 권리와 의무

〈대한민국헌법〉 제2장 국민의 권리와 의무

제10조 모든 국민은 인간으로서의 존엄과 가치를

제10조 모든 국민은 인간으로서의 존엄과 가치를

가지며, 행복을 추구할 권리를 가진다. 국가는

가지며, 행복을 추구할 권리를 가진다. 국가는

개인이 가지는 불가침의 기본적 인권을 확인하고

개인이 가지는 불가침의 기본적 인권을 확인하고

이를 보장할 의무를 진다.

이를 보장할 의무를 진다.

제11조 ① 모든 국민은 법 앞에 평등하다. 누구든

제11조 ① 모든 국민은 법 앞에 평등하다. 누구든

지 성별·종교 또는 사회적 신분에 의해 정치적·경

지 성별·종교 또는 사회적 신분에 의해 정치적·경

제적·사회적·문화적 생활의 모든 영역에 있어서 차

제적·사회적·문화적 생활의 모든 영역에 있어서 차

별을 받지 아니한다.

별을 받지 아니한다.

(헌법 제11조는 평등권을 규정한다)

(헌법 제11조는 평등권을 규정한다)

국민의 권리: 국민으로서 마땅히 누려야 하는 기본

국민의 권리: 국민으로서 마땅히 누려야 하는 기본

적인 권리를 '기본권'이라 하며 행복추구권, 자유

적인 권리를 '기본권'이라 하며 행복추구권, 자유

권, 평등권, 참정권, 사회권, 청구권이 있다.

권, 평등권, 참정권, 사회권, 청구권이 있다.

국민의 의무: 대한민국 헌법에 명시된 대한민국의

국민의 의무: 대한민국 헌법에 명시된 대한민국의

국민이라면 예외 없이 누구나 지켜야 할 4가지

국민이라면 예외 없이 누구나 지켜야 할 4가지

의무가 있다. '국민의 4대 의무'는 국방의 의무,

의무가 있다. '국민의 4대 의무'는 국방의 의무,

근로의 의무, 교육의 의무, 납세의 의무를 말한다.

근로의 의무, 교육의 의무, 납세의 의무를 말한다.

표현의 자유: 자신의 생각이나 의견을 억압 또는

표현의 자유: 자신의 생각이나 의견을 억압 또는

검열 없이 표현할 수 있는 자유로, 헌법 제21조에

검열 없이 표현할 수 있는 자유로, 헌법 제21조에

의해 언론·출판과 집회·결사의 자유를 보장한다.

의해 언론·출판과 집회·결사의 자유를 보장한다.

원고: 민사 소송에서 사용하는 용어로, 법원에 소송

원고: 민사 소송에서 사용하는 용어로, 법원에 소송

을 제기한 사람. 개인뿐 아니라 집단이나 법인도

을 제기한 사람. 개인뿐 아니라 집단이나 법인도

원고가 될 수 있다. 원고의 반대 개념은 피고다.

원고가 될 수 있다. 원고의 반대 개념은 피고다.

피고: 민사 소송에서 소송을 당한 측의 당사자. 소

피고: 민사 소송에서 소송을 당한 측의 당사자. 소

제기를 당한 사람일 뿐 법적 혐의와는 전혀 무

제기를 당한 사람일 뿐 법적 혐의와는 전혀 무

관한 사람이다. 피고인과 혼동하는 경우가 많다.

관한 사람이다. 피고인과 혼동하는 경우가 많다.

피고인: 형사 소송에서 검사에 의해 형사 책임을

피고인: 형사 소송에서 검사에 의해 형사 책임을

져야 할 자로 공소가 제기된 사람. 고소인(피해

져야 할 자로 공소가 제기된 사람. 고소인(피해

자)으로부터 고소를 당해 형사재판을 받는 사람

자)으로부터 고소를 당해 형사재판을 받는 사람

으로 죄를 지었다고 의심받는 경우다.

으로 죄를 지었다고 의심받는 경우다.

133

정당방위: 현재의 부당한 침해로부터 자기 또는

정당방위: 현재의 부당한 침해로부터 자기 또는

타인의 법익을 방위하기 위한 행위. '법은 불법에

타인의 법익을 방위하기 위한 행위. '법은 불법에

양보할 필요 없다'라는 명제가 기본 사상이다.

양보할 필요 없다'라는 명제가 기본 사상이다.

과잉방위: 일반 사회 통념상 정당방위라고 인정되

과잉방위: 일반 사회 통념상 정당방위라고 인정되

는 수준, 즉 상당성을 넘은 방위행위.

는 수준, 즉 상당성을 넘은 방위행위.

저작권: 인간의 사상 또는 감정을 표현한 문학,

저작권: 인간의 사상 또는 감정을 표현한 문학,

예술, 학술에 속하는 창작물에 대해 저작자나 2

예술, 학술에 속하는 창작물에 대해 저작자나 2

권리 승계인이 행사하는 배타적·독점적 권리.

권리 승계인이 행사하는 배타적·독점적 권리.

특허권: 기술적 사상의 창작물을 일정 기간 독

특허권: 기술적 사상의 창작물을 일정 기간 독

점적·배타적으로 소유 또는 이용할 수 있는 권리.

점적·배타적으로 소유 또는 이용할 수 있는 권리.

연습도 실전처럼! 판례 따라 쓰기

답안지가 명필로 채워지길 바라는 채점자는 없습니다. 하지만 한눈에 읽기 쉬운 단정한 필체가 좋은 점수를 받을 수 있는 건 사실이지요. 채점자는 얼마나 꼼꼼히 답안지를 볼까요? 최소 수백 명의 답안지를 빠른 속도로 채점해야 하므로 평균 3~5분 이내라고 할 수 있습니다. 이때 형태를 알아볼 수 없는 판독 불가의 글씨를 맞닥뜨린다면 어떨까요? 좋은 점수를 주기 어렵습니다. 답안지의 내용이 가장 중요하지만, 당락이 결정되는 상황에서 1점이라도 더 얻으려면 가독성이 뛰어난 글씨를 쓰도록 신경 써야 합니다.

글씨 연습과 함께 반드시 해야 할 것이 있습니다. 바로 답안지 작성 연습이지요. 특히 2차 논술시험은 답안지 작성 요령을 미리 익히는 것이 매우 중요합니다. 충분한 실력을 갖추고 있어도 체계적으로 답안지를 작성하는 연습을 하지 않으면 막상 본시험에서 자기의 실력을 발휘하지 못하는 경우가 많기 때문이죠. 당황하지 않도록 실전처럼 답안지를 작성하는 연습을 평소에 해야 합니다. 오른쪽 답안지 작성 방법을 익힌 후 판례를 따라 써 보세요. 실제 답안지 줄칸과 동일한 높이에서 글씨 연습을 하다 보면 분명 실전에서 훌륭한 답안지를 작성할 수 있을 거예요.

변호사시험 사례형 답안지 작성 예시

• 답안지 작성 가이드

1. 내용을 쉽게 이해할 수 있도록 한눈에 읽기 좋은 가독성 뛰어난 글씨를 쓴다.

2. 답안을 풍성하게 쓰는 것보다 핵심적인 내용을 쓰는 것이 좋다. 출제자의 의도를 정확히 파악해 구상 및 개요 작성을 해야 한다. 문제 파악→구상→집필→마무리 순서로 반드시 작성한다.

3. 대제목 위아래는 한 줄씩 띈다. 중제목 위는 한 줄 비우고, 소제목은 줄칸을 띄우지 않고 깔끔하게 붙여 쓴다.

4. 답안지의 한 줄 글자 수는 20~24자가 적정하다.

5. 글씨는 답안지 줄칸의 2/3 크기로 쓰며 줄칸 아랫선에 닿도록 맞춘다.

6. 한 문장은 20~23초 이내에 써야 하며, 한 장을 완성하는 데 6분~6분 30초 이내가 좋다.

7. 답안지 작성 시 좌측은 1.5cm, 우측은 0.8cm 여백을 두는 것이 좋다.

8. 띄어쓰기는 1.5자 정도로 간격을 두어야 문장 전체가 한눈에 편안하게 들어온다.

9. 평상시에 쓰는 필기구를 시험장에 넉넉히 지니고 간다. 0.5mm 두께의 펜을 쓰다가 0.9mm 펜으로 바꾸어 쓰면 안 된다. 색상이나 굵기 등 동일한 필기구를 사용하는 것이 좋다.

10. 글씨가 틀린 경우 깔끔하게 2줄을 긋고 수정한다. 수정테이프나 수정액은 가급적 사용하지 않는 것이 좋다. 채점할 때 복사본으로 하기 때문에 수정테이프로 수정한 경우 잘 드러나지 않아 불이익을 받을 수 있다.

11. 답안지 작성 시 글자가 줄 밖으로 나가선 안 된다.

12. 답안 내용 이외의 사항을 기재하거나 밑줄 등 어떠한 표시도 해선 안 된다. 답안과 관련 없는 특수한 표시를 하는 경우 답안지 전체가 0점 처리될 수 있다.

13. 답안지 작성이 끝나면 바로 옆에 '끝'이라고 반드시 적는다. 답안지 작성 후 공간을 조금 비워두고 끝이라고 적었다가 부정행위로 간주된 경우가 있다.

14. 최종 답안 작성이 끝나면 반드시 중앙에 '이하 여백'이라고 적는다.

 나의 속도 :　　　초(한 줄)　적정 속도 20~23초

　* 헌법의 최고규범성(헌재 1989. 7. 21. 89헌마38)

　* 헌법의 최고규범성(헌재 1989. 7. 21. 89헌마38)

〈쟁점〉 헌법의 최고규범성

〈쟁점〉 헌법의 최고규범성

〈결정 요지〉 일반적으로 어떤 법률에 대한 여러 갈래의 해석

〈결정 요지〉 일반적으로 어떤 법률에 대한 여러 갈래의 해석

이 가능할 때는 원칙적으로 헌법에 합치되는 해석, 즉 합헌

이 가능할 때는 원칙적으로 헌법에 합치되는 해석, 즉 합헌

해석을 해야 한다. (중략) 그러한 통일체 안에서 상위규

해석을 해야 한다. (중략) 그러한 통일체 안에서 상위규

범은 하위규범의 효력 근거가 되는 동시에 해석 근거가 되는

범은 하위규범의 효력 근거가 되는 동시에 해석 근거가 되는

것이므로 헌법은 법률에 대해 형식적인 효력의 근거가 될 뿐만

것이므로 헌법은 법률에 대해 형식적인 효력의 근거가 될 뿐만

아니라 내용적인 합치를 요구하고 있기 때문이다.

아니라 내용적인 합치를 요구하고 있기 때문이다.

〈선정 이유〉 헌법의 최고규범성을 명시적으로 밝힌 결정이다.

〈선정 이유〉 헌법의 최고규범성을 명시적으로 밝힌 결정이다.

＊합헌적 법률해석(헌재 1989. 7. 14. 88헌가5등)

＊합헌적 법률해석(헌재 1989. 7. 14. 88헌가5등)

〈쟁점〉 합헌적 법률해석의 가능성

〈쟁점〉 합헌적 법률해석의 가능성

〈결정 요지〉 법률의 합헌적 해석은 헌법의 최고규범성에서 나

〈결정 요지〉 법률의 합헌적 해석은 헌법의 최고규범성에서 나

오는 법질서의 통일성에 바탕을 두고, 법률이 헌법에 조화하여

오는 법질서의 통일성에 바탕을 두고, 법률이 헌법에 조화하여

해석될 수 있으면 위헌으로 판단해서는 안 된다는 것을 뜻

해석될 수 있으면 위헌으로 판단해서는 안 된다는 것을 뜻

하는 것으로서 권력분립과 입법권을 존중하는 정신에 그 뿌

하는 것으로서 권력분립과 입법권을 존중하는 정신에 그 뿌

리를 둔다. (중략) 범위를 벗어난 합헌적 해석은 실질적 의

리를 둔다. (중략) 범위를 벗어난 합헌적 해석은 실질적 의

미에서 입법 작용을 뜻하게 되어 결과적으로 입법권자의 입법

미에서 입법 작용을 뜻하게 되어 결과적으로 입법권자의 입법

권을 침해하기 때문이다.

권을 침해하기 때문이다.

〈선정 이유〉 합헌적 법률해석의 개념·한계를 밝힌 결정이다.

〈선정 이유〉 합헌적 법률해석의 개념·한계를 밝힌 결정이다.

민법 판례 따라 쓰기

 나의 속도 : ___ 초(한 줄) 적정 속도 20~23초

* 신의성실의 원칙: 사정변경의 원칙(대법원 2007. 3. 29. 선고

* 신의성실의 원칙: 사정변경의 원칙(대법원 2007. 3. 29. 선고

2004다31302 판결)

2004다31302 판결)

〈쟁점〉 사정변경을 이유로 계약 해제가 인정되는 경우

〈쟁점〉 사정변경을 이유로 계약 해제가 인정되는 경우

〈판결 요지〉 이른바 사정변경으로 인한 계약 해제는 계약

〈판결 요지〉 이른바 사정변경으로 인한 계약 해제는 계약

성립 당시 당사자가 예견할 수 없었던 현저한 사정의 변경

이 발생했고 그러한 사정의 변경이 해제권을 취득하는 당사

자에게 책임 없는 사유로 생긴 것으로서, 계약 내용대로 구

속력을 인정한다면 신의칙에 현저히 반하는 결과가 생기는

경우에 계약 준수 원칙의 예외로서 인정되는 것이다. (중략)

계약 목적을 달성할 수 없게 됨으로써 손해를 입게 되었다

계약 목적을 달성할 수 없게 됨으로써 손해를 입게 되었다

하더라도 특별한 사정이 없는 한 그 계약 내용의 효력을

하더라도 특별한 사정이 없는 한 그 계약 내용의 효력을

그대로 유지하는 것이 신의칙에 반한다고 볼 수 없다.

그대로 유지하는 것이 신의칙에 반한다고 볼 수 없다.

〈판례 선정 이유〉 매매계약 사례에서 사정변경의 원칙이 적

〈판례 선정 이유〉 매매계약 사례에서 사정변경의 원칙이 적

용될 수 있다는 것을 명확하게 밝히고 있는 판결이다.

용될 수 있다는 것을 명확하게 밝히고 있는 판결이다.

＊의사표시의 효력 발생 시기: 도달주의의 원칙(대법원 2008. 6.

＊의사표시의 효력 발생 시기: 도달주의의 원칙(대법원 2008. 6.

12. 선고 2008다19973 판결)

12. 선고 2008다19973 판결)

〈쟁점〉 상대방이 정당한 사유 없이 의사표시의 수령을 거절

〈쟁점〉 상대방이 정당한 사유 없이 의사표시의 수령을 거절

하는 경우 의사표시 도달의 시점

하는 경우 의사표시 도달의 시점

〈판결 요지〉 계약의 해제와 같은 상대방 있는 의사표시는

〈판결 요지〉 계약의 해제와 같은 상대방 있는 의사표시는

그 통지가 상대방에게 도달한 때 효력이 생기는 것이고(민법

그 통지가 상대방에게 도달한 때 효력이 생기는 것이고(민법

제111조 제1항), 여기서 도달이라 함은 사회 통념상 상대방

제111조 제1항), 여기서 도달이라 함은 사회 통념상 상대방

이 통지의 내용을 알 수 있는 객관적 상태에 놓여 있는 경

이 통지의 내용을 알 수 있는 객관적 상태에 놓여 있는 경

우를 가리키는 것으로서 (중략) 통지의 수령을 거절한 경

우를 가리키는 것으로서 (중략) 통지의 수령을 거절한 경

우 상대방이 그 통지의 내용을 알 수 있는 객관적 상태에

우 상대방이 그 통지의 내용을 알 수 있는 객관적 상태에

놓여 있는 때에 의사표시의 효력이 생기는 것으로 보아야 한다.

놓여 있는 때에 의사표시의 효력이 생기는 것으로 보아야 한다.

〈판례 선정 이유〉 자신에게 불리한 의사표시로 예상되는 경

〈판례 선정 이유〉 자신에게 불리한 의사표시로 예상되는 경

우 그 수령을 거절함으로써 해당 의사표시의 효력 발생을 저

우 그 수령을 거절함으로써 해당 의사표시의 효력 발생을 저

지하려는 경우가 있다. 이와 같은 경우 신의칙에 기해 의사

지하려는 경우가 있다. 이와 같은 경우 신의칙에 기해 의사

표시의 도달을 의제할 필요가 있다는 입장을 취한 판결이다.

표시의 도달을 의제할 필요가 있다는 입장을 취한 판결이다.

147

 check 나의 속도 : 초(한 줄) 적정 속도 20~23초

* 소송요건의 판단 시기(대법원 1991. 11. 26. 선고 91다31661

* 소송요건의 판단 시기(대법원 1991. 11. 26. 선고 91다31661

판결)

판결)

〈쟁점〉 소송요건의 존부를 판단하는 시기

〈쟁점〉 소송요건의 존부를 판단하는 시기

〈판결 요지〉 당사자 능력은 소송요건에 관한 것으로서 그

〈판결 요지〉 당사자 능력은 소송요건에 관한 것으로서 그

청구의 당부와는 별개의 문제인 것이며, 소송요건은 사실심의

청구의 당부와는 별개의 문제인 것이며, 소송요건은 사실심의

변론 종결 시 (중략) 종중이 계쟁 임야를 신탁했다고 주

변론 종결 시 (중략) 종중이 계쟁 임야를 신탁했다고 주

장하는 때를 기준으로 하여 판단해서는 안 된다.

장하는 때를 기준으로 하여 판단해서는 안 된다.

〈판례 선정 이유〉 소송요건 존재의 표준시에 관해 원칙적으로

〈판례 선정 이유〉 소송요건 존재의 표준시에 관해 원칙적으로

사실심 변론 종결 시임을 분명히 한 판결이다.

사실심 변론 종결 시임을 분명히 한 판결이다.

＊ 소송절차에 관한 이의권(대법원 1972. 5. 9. 선고 72다379

＊ 소송절차에 관한 이의권(대법원 1972. 5. 9. 선고 72다379

판결)

판결)

〈쟁점〉 항소기간 계산의 기산점이 되는 판결정본 송달의

〈쟁점〉 항소기간 계산의 기산점이 되는 판결정본 송달의

흠이 이의권 포기나 상실의 대상인지 여부

흠이 이의권 포기나 상실의 대상인지 여부

〈판결 요지〉 책문권의 포기 또는 상실은 소송절차에 관한 임

〈판결 요지〉 책문권의 포기 또는 상실은 소송절차에 관한 임

의규정의 위배에 한해 인정되는 것이며 항소 제기의 기간은

의규정의 위배에 한해 인정되는 것이며 항소 제기의 기간은

불변기간이고 (중략) 기산점이 되는 판결정본의 송달에 관

불변기간이고 (중략) 기산점이 되는 판결정본의 송달에 관

한 책문권의 상실로 인해 그 하자가 치유될 수 없다.

한 책문권의 상실로 인해 그 하자가 치유될 수 없다.

〈판례 선정 이유〉 이의권의 포기나 상실로 소송절차 위반의

〈판례 선정 이유〉 이의권의 포기나 상실로 소송절차 위반의

하자가 치유되는 것은 임의규정 위반에 한하며 (중략)

하자가 치유되는 것은 임의규정 위반에 한하며 (중략)

 나의 속도 : 초(한 줄) 적정 속도 20~23초

* 상법 제39조와 고의·과실 판단 기준 주체(대법원 1981. 1.
* 상법 제39조와 고의·과실 판단 기준 주체(대법원 1981. 1.

27. 선고 79다1618, 1619 판결)
27. 선고 79다1618, 1619 판결)

〈쟁점〉 상법 제39조의 고의·과실 판단의 기준이 되는 자
〈쟁점〉 상법 제39조의 고의·과실 판단의 기준이 되는 자

〈판결 요지〉 상법 제39조 소정의 부실등기에 있어서의 고의
〈판결 요지〉 상법 제39조 소정의 부실등기에 있어서의 고의

과실은 피고 합명회사의 대표사원인 소외 A를 기준으로 그 고

과실은 피고 합명회사의 대표사원인 소외 A를 기준으로 그 고

의 과실의 유무를 결정해야 한다 할 것이다. 피고 회사의

의 과실의 유무를 결정해야 한다 할 것이다. 피고 회사의

정관에 대표사원 유고 시는 사원이 업무 집행을 할 수 있

정관에 대표사원 유고 시는 사원이 업무 집행을 할 수 있

게 되어 있다 하여 동인을 표준으로 하여 결정할 수는 없

게 되어 있다 하여 동인을 표준으로 하여 결정할 수는 없

다 할 것이며, 위 A는 당시 행방불명 상태에 있었으므로 동

다 할 것이며, 위 A는 당시 행방불명 상태에 있었으므로 동

부실등기를 피고의 책임으로 돌릴 수 없다.

부실등기를 피고의 책임으로 돌릴 수 없다.

〈선정 이유〉 상법 제39조의 부실등기의 책임은 등기신청권자

〈선정 이유〉 상법 제39조의 부실등기의 책임은 등기신청권자

가 부실등기를 과실로 알고도 시정조치를 태만히 한 경우에

가 부실등기를 과실로 알고도 시정조치를 태만히 한 경우에

한정해 인정된다. (중략) 회사의 귀책사유를 인정할 수는

한정해 인정된다. (중략) 회사의 귀책사유를 인정할 수는

없다고 할 것인데, 본 판례는 이 점을 밝혀주고 있다.

없다고 할 것인데, 본 판례는 이 점을 밝혀주고 있다.

* 보증의 상행위와 연대책임(대법원 1959. 8. 27. 선고 4291민

* 보증의 상행위와 연대책임(대법원 1959. 8. 27. 선고 4291민

상407 판결)

상407 판결)

〈쟁점〉 상법 제57조 제2항 보증인의 연대채무 여부

〈쟁점〉 상법 제57조 제2항 보증인의 연대채무 여부

〈판결 요지〉 상법 제57조 제2항에 소위 보증이 상행위라 함

〈판결 요지〉 상법 제57조 제2항에 소위 보증이 상행위라 함

은 보증이 보증인에 있어서 상행위인 경우뿐 아니라 채권자에

은 보증이 보증인에 있어서 상행위인 경우뿐 아니라 채권자에

있어서 상행위성을 가진 경우를 포함한다고 해석함이 타

있어서 상행위성을 가진 경우를 포함한다고 해석함이 타

당하다 할 것이다. (중략) 따라서 피고 등은 별단의 의

당하다 할 것이다. (중략) 따라서 피고 등은 별단의 의

사표시가 없는 한 주채무자 소외인과 연대해 동인의 손해를

사표시가 없는 한 주채무자 소외인과 연대해 동인의 손해를

배상할 의무가 있다 할 것이다.

배상할 의무가 있다 할 것이다.

〈선정 이유〉 민법상 보증채무는 단순 보증이 원칙이다(채

〈선정 이유〉 민법상 보증채무는 단순 보증이 원칙이다(채

고검색의 항변권 등 보증채무의 보충성 인정). 그러나 보증

고검색의 항변권 등 보증채무의 보충성 인정). 그러나 보증

이 상행위이거나 주채무가 상행위로 인한 것일 때는 주채무

이 상행위이거나 주채무가 상행위로 인한 것일 때는 주채무

자와 보증인은 연대해 변제할 책임이 있다(상법 제57조 제2

자와 보증인은 연대해 변제할 책임이 있다(상법 제57조 제2

항). (중략) 그러나 학설의 다수설에 따르면 보증은 보증인

항). (중략) 그러나 학설의 다수설에 따르면 보증은 보증인

에게 있어서 상행위가 되어야 한다고 보고 있다.

에게 있어서 상행위가 되어야 한다고 보고 있다.

157

행정법 판례 따라 쓰기

 나의 속도 : ___ 초(한 줄) 적정 속도 20~23초

* 법률우위원칙(대법원 1991. 8. 27. 선고 90누6613 판결)

* 법률우위원칙(대법원 1991. 8. 27. 선고 90누6613 판결)

〈쟁점〉 법률이 주민의 권리 의무에 관한 사항에 관해 조례

〈쟁점〉 법률이 주민의 권리 의무에 관한 사항에 관해 조례

에 위임하는 경우 포괄위임이 가능한지 여부

에 위임하는 경우 포괄위임이 가능한지 여부

〈판결 요지〉 법률이 주민의 권리 의무에 관한 사항에 관해

〈판결 요지〉 법률이 주민의 권리 의무에 관한 사항에 관해

구체적으로 아무런 범위도 정하지 아니한 채 조례로 정하도록

구체적으로 아무런 범위도 정하지 아니한 채 조례로 정하도록

포괄적으로 위임했다고 하더라도 (중략) 주민의 권리 의무에

포괄적으로 위임했다고 하더라도 (중략) 주민의 권리 의무에

관한 사항을 조례로 제정할 수 있는 것이다.

관한 사항을 조례로 제정할 수 있는 것이다.

〈선정 이유〉 조례는 주민의 대표기관인 지방의회의 의결로 제

〈선정 이유〉 조례는 주민의 대표기관인 지방의회의 의결로 제

정되는 지방자치단체의 자주법이므로 법률이 주민의 (중략)

정되는 지방자치단체의 자주법이므로 법률이 주민의 (중략)

* 행정청의 불문원리: 비례원칙(대법원 1985. 11. 12. 선고 85누

* 행정청의 불문원리: 비례원칙(대법원 1985. 11. 12. 선고 85누

303 판결)

303 판결)

〈쟁점〉 비례원칙에 따른 재량권 행사의 한계

〈쟁점〉 비례원칙에 따른 재량권 행사의 한계

〈판결 요지〉 행정청이 면허취소의 재량권을 갖는 경우에도 그

〈판결 요지〉 행정청이 면허취소의 재량권을 갖는 경우에도 그

재량권은 면허취소처분의 공익 목적뿐만 아니라 공익 침해

재량권은 면허취소처분의 공익 목적뿐만 아니라 공익 침해

의 정도와 그 취소처분으로 인해 개인이 입게 될 불이익을 비교

의 정도와 그 취소처분으로 인해 개인이 입게 될 불이익을 비교

고량하고 그 취소처분의 공정성을 고려하는 등 비례의 완칙과

고량하고 그 취소처분의 공정성을 고려하는 등 비례의 완칙과

평등의 완칙에 어긋나지 않게끔 행사되어야 (중략)

평등의 완칙에 어긋나지 않게끔 행사되어야 (중략)

〈선정 이유〉 행정청이 재량권을 갖는 경우에도 비례완칙에

〈선정 이유〉 행정청이 재량권을 갖는 경우에도 비례완칙에

따른 한계가 있으며 (중략) 판시한 판결이다.

따른 한계가 있으며 (중략) 판시한 판결이다.

형법 판례 따라 쓰기

check 나의 속도 : 초(한 줄) 적정 속도 20~23초

* 형법불소급의 원칙(대법원 1999. 9. 17. 선고 97도3349 판결)

* 형법불소급의 원칙(대법원 1999. 9. 17. 선고 97도3349 판결)

〈쟁점〉 행위 당시의 판례에 의하면 처벌 대상이 아니었던 행

〈쟁점〉 행위 당시의 판례에 의하면 처벌 대상이 아니었던 행

위를 판례의 변경에 따라 처벌하는 것이 평등의 원칙과 형벌

위를 판례의 변경에 따라 처벌하는 것이 평등의 원칙과 형벌

불소급의 원칙에 반하는지 여부

불소급의 원칙에 반하는지 여부

〈판결 요지〉 형사처벌의 근거가 되는 것은 법률이지 판례가

〈판결 요지〉 형사처벌의 근거가 되는 것은 법률이지 판례가

아니고, 형법 조항에 관한 판례의 변경은 (중략) 그것이 헌법

아니고, 형법 조항에 관한 판례의 변경은 (중략) 그것이 헌법

상 평등의 원칙과 형벌불소급의 원칙에 반한다고 할 수 없다.

상 평등의 원칙과 형벌불소급의 원칙에 반한다고 할 수 없다.

〈선정 이유〉 판례는 법률이 아니고 법률의 해석이므로 행위자

〈선정 이유〉 판례는 법률이 아니고 법률의 해석이므로 행위자

에게 불리하게 판례를 변경해도 형벌불소급의 원칙에 (중략)

에게 불리하게 판례를 변경해도 형벌불소급의 원칙에 (중략)

* 정당방위의 성립요건(대법원 1983. 9. 13. 선고 83도1467 판결)

* 정당방위의 성립요건(대법원 1983. 9. 13. 선고 83도1467 판결)

〈쟁점〉 피해자를 살해하려고 먼저 가격한 경우에 있어서 피

〈쟁점〉 피해자를 살해하려고 먼저 가격한 경우에 있어서 피

해자의 반격과 정당방위 성립 여부

해자의 반격과 정당방위 성립 여부

〈판결 요지〉 피고인이 피해자를 살해하려고 먼저 가격한 이

〈판결 요지〉 피고인이 피해자를 살해하려고 먼저 가격한 이

상 피해자의 반격이 있었더라도 피해자를 살해한 소위가 정

상 피해자의 반격이 있었더라도 피해자를 살해한 소위가 정

당방위에 해당한다고 볼 수 없다.

당방위에 해당한다고 볼 수 없다.

〈선정 이유〉 행위자가 타인에 대해 먼저 공격을 개시한 때

〈선정 이유〉 행위자가 타인에 대해 먼저 공격을 개시한 때

어느 반격에 대해 정당방위가 제한된다고 하는 판례다.

어느 반격에 대해 정당방위가 제한된다고 하는 판례다.

(중략) 방어 행위를 구별해 공격적 정당방위는 부정하고

(중략) 방어 행위를 구별해 공격적 정당방위는 부정하고

수비적 정당방위는 허용하기도 한다.

수비적 정당방위는 허용하기도 한다.

 나의 속도 : 초(한 줄) 적정 속도 20~23초

* 무죄추정원칙(대법원 2017. 5. 30. 선고 2017도1549 판결)

* 무죄추정원칙(대법원 2017. 5. 30. 선고 2017도1549 판결)

〈쟁점〉 무죄추정원칙의 규범적 내용

〈쟁점〉 무죄추정원칙의 규범적 내용

〈판결 요지〉 형사재판에서 범죄 사실의 인정은 법관으로 하

〈판결 요지〉 형사재판에서 범죄 사실의 인정은 법관으로 하

여금 합리적인 의심을 할 여지가 없을 정도의 확신을 가지

여금 합리적인 의심을 할 여지가 없을 정도의 확신을 가지

게 하는 증명력을 가진 엄격한 증거에 의해야 (중략) 무

게 하는 증명력을 가진 엄격한 증거에 의해야 (중략) 무

저로 추정하는 것이 헌법상의 원칙이고, 그 번복은 직접 증거

저로 추정하는 것이 헌법상의 원칙이고, 그 번복은 직접 증거

가 존재할 경우에 버금가는 정도가 되어야 한다.

가 존재할 경우에 버금가는 정도가 되어야 한다.

〈선정 이유〉 형사절차에서 무죄추정원칙이 가지는 구체적

〈선정 이유〉 형사절차에서 무죄추정원칙이 가지는 구체적

의미를 밝힌 판결이다.

의미를 밝힌 판결이다.

* 친고죄에 있어서 고소 취소의 시한과 불가분원칙

* 친고죄에 있어서 고소 취소의 시한과 불가분원칙

(대법원 1985. 11. 12. 선고 85도1940 판결)

(대법원 1985. 11. 12. 선고 85도1940 판결)

〈쟁점〉 친고죄의 공범 중 일부에 대한 제1심판결 선고 후

〈쟁점〉 친고죄의 공범 중 일부에 대한 제1심판결 선고 후

제1심판결 선고 전의 다른 공범자에 대한 고소 취소의 가부

제1심판결 선고 전의 다른 공범자에 대한 고소 취소의 가부

〈판결 요지〉 친고죄의 공범 중 그 일부에 대해 제1심판결이

〈판결 요지〉 친고죄의 공범 중 그 일부에 대해 제1심판결이

선고된 후에는 제1심판결 선고 전의 다른 공범자에 대해서는

선고된 후에는 제1심판결 선고 전의 다른 공범자에 대해서는

그 고소를 취소할 수 없고 (중략) 이러한 법리는 필요적 공범

그 고소를 취소할 수 없고 (중략) 이러한 법리는 필요적 공범

이냐 임의적 공범이냐를 구별함이 없이 모두 적용된다.

이냐 임의적 공범이냐를 구별함이 없이 모두 적용된다.

〈선정 이유〉 친고죄의 공범 간 고소 취소의 시한 적용에 있어

〈선정 이유〉 친고죄의 공범 간 고소 취소의 시한 적용에 있어

서도 형평성 차원에서 주관적 불가분원칙의 취지가 (중략)

서도 형평성 차원에서 주관적 불가분원칙의 취지가 (중략)

[다수결원칙] (헌재 1997. 7. 16. 96헌라2)

가. 쟁점

국회의장이 야당 의원들에게 개의 일시를 통지하지 않음으로써 출석의 기회를 박탈한 채 본회의를 개의해 법률안을 가결 처리한 것이 다수결원칙에 위반되는지 여부

나. 판결 요지

국회의 입법과 관련해 일부 국회의원들의 권한이 침해되었다 하더라도 그것이 입법절차에 관한 헌법의 규정을 명백히 위반한 흠에 해당하는 것이 아니라면 그 법률안의 가결선포 행위를 무효로 볼 것은 아니라고 할 것인바, 우리 헌법은 국회의 의사절차에 관한 기본원칙으로 (중략) 본회의에서 출석의원 전원의 찬성으로(결국 재적의원 과반수의 찬성으로) 의결 처리되었고, 그 본회의에 관해 일반 국민의 방청이나 언론의 취재를 금지하는 조치가 취해지지도 않았음이 분명하므로 그 의결절차에 위헌 법규정을 명백히 위반한 흠이 있다고는 볼 수 없다.

다. 판례 선정 이유

국회 입법과정에서 소수파의 토론 참여가 없더라도 헌법이 정한 의사정족수와 의결정족수를 충족했다면 다수결원칙은 준수된 것이라고 본 사례다.

[소급입법금지원칙: 공소시효 정지 사례]

(헌재 1996. 2. 16. 96헌가2등)

가. 쟁점

① 5·18민주화운동 등에 관한 특별법 제2조(이하 '이 법률조항'이라 한다)가 형벌불소급의 원칙에 위반되는지 여부

② 이 법률조항이 부진정소급효를 갖는 경우 법적 안정성과 신뢰보호의 원칙을 포함하는 법치주의 정신에 위반되는지 여부

나. 판결 요지

① 형벌불소급의 원칙은 '행위의 가벌성' 즉 형사소추가 '언제부터 어떠한 조건하에서' 가능한가의 문제에 관한 것이고, (중략) 그 사유만으로 헌법 제12조 제1항에 규정한 죄형법정주의의 파생원칙인 형벌불소급의 원칙에 언제나 위배되는 것으로 단정할 수는 없다.

② 공소시효가 아직 완성되지 않은 경우 위 법률조항은 단지 진행 중인 공소시효를 연장하는 법률로서 이른바 부진정소급효를 갖게 되나 (중략) 공소시효에 대해 보호될 수 있는 신뢰보호이익은 상대적으로 미약해 위 법률조항은 헌법에 위반되지 아니한다.

다. 판례 선정 이유

과거에 이미 행한 범죄에 대해 공소시효를 정지시키는 법률에 대해서는 형벌불소급원칙이 아니라 일반적 소급입법금지원칙이 적용된다고 판시한 결정이다. (중략)

[법률행위의 무효: 일부무효]

(대법원 2010. 7. 22. 선고 2010다23425 판결)

가. 쟁점

일부무효의 법리의 적용 범위 및 강행법규와의 관계

나. 판결 요지

민법 제137조는 임의규정으로서 의사자치의 원칙이 지배하는 영역에서 적용된다고 할 것이므로, 법률행위의 일부가 강행법규인 효력규정에 위반되어 무효가 되는 경우 그 부분의 무효가 나머지 부분의 유효·무효에 영향을 미치는가의 여부를 판단함에 있어서는 개별 법령이 일부무효의 효력에 관한 규정을 두고 있는 경우에는 그에 따라야 한다. 그러한 규정이 없다면 원칙적으로 민법 제137조가 적용될 것이나 강해 효력규정 및 그 효력규정을 둔 법의 입법 취지를 고려해 볼 때 나머지 부분을 무효로 한다면 강해 효력규정 및 그 법의 취지에 명백히 반하는 결과가 초래되는 경우에는 나머지 부분까지 무효가 된다고 할 수 없다.

다. 판례 선정 이유

법률행위의 일부가 강행법규인 효력규정에 위반되어 무효가 되는 경우 그 부분의 무효가 나머지 부분의 유효·무효에 영향을 미치는가의 여부를 판단하는 기준을 잘 정리한 판결이다.

[위험부담: 채무자주의]

(대법원 2009. 5. 28. 선고 2008다98655, 98662 판결)

가. 쟁점

　　쌍무계약에서 당사자 쌍방의 귀책사유 없이 채무가 이행불능되어 계약 관계가 소멸한 경우 적용되는 법리

나. 판결 요지

① 민법 제537조는 채무자위험부담주의를 채택하고 있는바, 쌍무계약에서 당사자 쌍방의 귀책사유 없이 채무가 이행불능된 경우 채무자는 급부의무를 면함과 더불어 반대급부도 청구하지 못하므로 쌍방 급부가 없었던 경우 계약 관계는 소멸하고 이미 이행한 급부는 법률상 원인 없는 급부가 되어 부당이득의 법리에 따라 반환 청구할 수 있다.

② 매매목적물이 경매절차에서 매각됨으로써 당사자 쌍방의 귀책사유 없이 이행불능에 이르러 매매계약이 종료된 경우 매도인은 위험부담의 법리에 따라 이미 지급받은 계약금을 반환해야 하고, 매수인은 목적물을 점유·사용함으로써 취득한 임료 상당의 부당이득을 반환할 의무가 있다.

다. 판례 선정 이유

　　'부동산매매계약에서 쌍방불귀책사유로 인해 매도인의 소유권 이전채무의 이행이 불능하게 된 경우에는 (중략) 취득한 임료 상당의 부당이득을 반환할 의무가 있다'는 점을 명확히 한 최초의 판결이다.

 나의 속도 : 초(한 줄) 적정 속도 16~19초

[신체상해와 소송물]

(대법원 1976. 10. 12. 선고 76다1313 판결)

가. 쟁점

불법행위로 인해 신체에 상해를 입었을 경우 손해배상 청구에서의 소송물

나. 판결 요지

불법행위로 말미암아 신체의 상해를 입었기 때문에 가해자에 대해 손해배상을 청구할 경우에 있어서는 그 소송물인 손해는 통상의 치료비 등과 같은 적극적 재산상 손해와 일실수익 상실에 따르는 소극적 재산상 손해 및 정신적 고통에 따르는 정신적 손해(위자료)의 3가지로 나누어진다고 볼 수 있다. 일실수익 상실로 인한 소극적 재산상 손해로는 예를 들면 일실노임 일실상여금 또는 후급적 노임의 성질을 띤 일실퇴직금 등이 모두 여기에 포함된다. 불법행위로 인한 적극적 손해의 배상을 명한 전 소송의 변론종결 후에 새로운 적극적 손해가 발생한 경우 (중략) 소송의 기판력에 저촉되는 것이 아니다.

다. 판례 선정 이유

생명 또는 신체에 대한 불법행위로 인한 손해배상청구 소송에서 소송물은 적극적·소극적·정신적 손해의 3가지로 나누어진다는 3분설에 따른 판결이다.

174

[형성소송 법정주의]

(대법원 1993. 9. 14. 선고 92다35462 판결)

가. 쟁점

　　법률의 명문 규정이 없는 경우에도 형성의 소가 허용될 수 있는지 여부

나. 판결 요지

　　① 기존 법률관계의 변동 형성의 효과가 발생함을 목적으로 하는 형성의 소는 법률에 명문의 규정이 있는 경우에 한해 인정되는 것이고 법률상의 근거가 없는 경우에는 허용될 수 없다.

　　② 화해조항의 실현을 위해 부동산을 경매에 부쳐 그 경매대금에서 경매비용 등을 공제한 나머지 대금을 원고들 및 피고들에게 배당할 것을 구하는 소는 그 청구의 성질상 형성의 소라 할 것인데 재판상 화해의 실현을 위해 부동산을 경매에 부쳐 대금의 분배를 구하는 소를 제기할 수 있다는 아무런 법률상의 근거가 없으므로 위와 같은 소는 허용될 수 없다.

　　③ 제3자 이의의 소는 강제집행의 목적물에 대해 소유권이나 양도 또는 인도를 저지하는 권리를 가진 제3자가 그 권리를 침해해 (중략) 강제집행이 소송 계속 중 종료된 경우에는 소의 이익이 없어 부적법하다.

다. 판례 선정 이유

　　형성의 소는 법률에 근거 규정을 두고 있는 경우에 한하여 제기될 수 있다는 점을 분명히 한 판결이다.

 나의 속도 : 초(한 줄) 적정 속도 16~19초

[국가계약의 손해배상액 예정과 상사법정이율]

(대법원 2016. 6. 10. 선고 2014다200763, 200770 판결)

가. 쟁점

일방적 상행위의 채무불이행으로 인한 손해배상청구권 행사 시 지연손해금 이율

나. 판결 요지

국가계약의 본질적인 내용은 사인 간의 계약과 다를 바가 없어 법령에 특별한 규정이 있는 경우를 제외하고는 사법의 규정 내지 법원리가 그대로 적용된다. 상법 제54조의 상사법정이율이 적용되는 '상행위로 인한 채무'에는 상행위로 인해 직접 생긴 채무뿐만 아니라 그와 동일성이 있는 (중략) 그 지연손해금에 관해서는 상사법정이율인 연 6%를 적용해야 한다.

다. 판례 선정 이유

상법 제54조의 상사법정 이율에 대한 규정은 일방적 상행위에도 적용되므로 차주와 대주 중에서 어느 한쪽만 상인이어도 상사법정이율이 적용된다. 동 규정은 보조적 상행위에도 적용된다. 이러한 점에서 본 판결은 상인인 회사가 영업으로 하는 상행위에 해당하고 그 회사의 채무불이행을 원인으로 한 손해배상 청구권 행사 시 그 지연손해금에 대해서도 상사법정이율인 연 6%를 적용해야 함을 밝히고 있다.

[익명조합의 법률관계]

(대법원 2011. 11. 24. 선고 2010도5014 판결)

가. 쟁점

익명조합에서 영업자의 금원 소비와 횡령죄 성립 여부

나. 판결 요지

조합 또는 내적 조합과 달리 익명조합의 경우에는 익명
조합원이 영업을 위해 출자한 금전 기타의 재산은 상
대편인 영업자의 재산이 되므로 영업자는 타인의 재물
을 보관하는 자의 지위에 있지 않다. 따라서 영업자
가 영업이익금 등을 임의로 소비했더라도 횡령죄가 성립
할 수는 없다.

다. 판례 선정 이유

익명조합은 익명조합원이 영업자의 영업을 위해 출자하고
영업자는 영업으로 얻은 이익을 분배할 것을 약정하는
계약이다. 익명조합은 상법이 인정하는 공동기업의 한
형태로, 익명조합원과 영업자는 내적 조합의 내부 관계를
가질 뿐이고 외부적으로는 영업자가 단독으로 운영하
는 기업이다. 즉 외부적 행위로 인한 권리 의무는 영업
자에게만 귀속하고, 익명조합원은 영업자와의 계약에 따
른 권리의무를 가질 뿐이다. 상법 제79조에 의하면 익
명조합원이 출자한 금원 기타의 재산은 영업자의 재산
으로 본다. 이에 판례는 영업자가 영업이익금 등을 임
의로 소비했더라도 타인의 재물을 보관하는 위치에 있지
않으므로 횡령죄가 성립할 수 없음을 밝히고 있다.

[사인의 공법행위]

(대법원 2001. 8. 24. 선고 99두9971 판결)

가. 쟁점

　　민법상 비진의 의사표시의 무효에 관한 규정이 사인의 공법행위에 적용되는지 여부

나. 판결 요지

　　① 이른바 1980년의 공직자숙정계획의 일환으로 일괄 사표의 제출과 선별수리의 형식으로 공무원에 대한 의원면직처분이 이루어진 경우, 사직원 제출행위가 강압에 의해 의사결정의 자유를 박탈당한 상태에서 이루어진 것이라고 할 수 없다. 민법상 비진의 의사표시의 무효에 관한 규정은 사인의 공법행위에 적용되지 않는다는 등의 이유로 그 의원면직처분을 당연 무효라고 할 수 없다고 한 사례다.

　　② 공무원이 한 사직 의사표시의 철회나 취소는 그에 터 잡은 의원면직처분이 있을 때까지 (중략) 일단 면직처분이 있고 난 이후에는 철회나 취소할 여지가 없다.

다. 판례 선정 이유

　　민법상 비진의 의사표시의 무효에 관한 규정은 사인의 공법행위에 적용되지 않고, 나아가 사직 의사표시의 철회나 취소는 그에 터 잡은 의원면직처분이 있을 때까지 할 수 있다고 한 판결이다.

[공정력과 구성요건적 효력]

(대법원 1994. 11. 11. 선고 94다28000 판결)

가. 쟁점

① 조세의 과오납이 부당이득이 되는 경우

② 행정행위의 공정력의 의의

나. 판결 요지

① 조세의 과오납이 부당이득이 되기 위해서는 납세 또는 조세의 징수가 실체법적으로나 절차법적으로 전혀 법률상의 근거가 없거나 과세처분의 하자가 중대하고 명백해 당연 무효이어야 한다. 과세처분의 하자가 단지 취소할 수 있는 정도에 불과할 때에는 과세관청이 이를 스스로 취소하거나 항고소송절차에 의해 취소되지 않는 한 그로 인한 조세의 납부가 부당이득이 된다고 할 수 없다.

② 행정처분이 아무리 위법하다고 해도 그 하자가 중대하고 명백해 당연 무효라고 봐야 할 사유가 있는 경우를 제외하고는 (중략) 그 처분이 취소되지 않는 한 처분의 효력을 부정해 그로 인한 이득을 법률상 원인 없는 이득이라고 말할 수 없는 것이다.

다. 판례 선정 이유

행정행위의 하자가 취소사유에 불과한 때에는 그 처분이 취소되지 않는 한 처분의 효력을 부정해 그로 인한 이득을 법률상 원인 없는 부당이득이라고 할 수 없다고 판시한 판결이다.

[미필적 고의]

(대법원 2011. 1. 13. 선고 2010도10029 판결)

가. 쟁점

　　미필적 고의의 인정 여부

나. 판결 요지

　　청소년 유해업소의 업주는 청소년을 고용해서는 아니 됨에도 피고인이 자신이 운영하는 유흥주점에 청소년인 갑(17세)을 종업원으로 고용했다는 청소년보호법 위반의 공소사실에 대해 업주인 피고인이 갑을 직접 고용했다고 볼 수 없고 위 주점의 지배인이 갑을 고용한 것으로 볼 일 뿐이라는 이유로 피고인에게 무죄를 선고한 원심판결에 같은 법 제24조의 '고용'의 해석 및 그 적용에 관한 법리 오해의 위법이 있다고 한 사례다. (중략) 2의 신분과 연령을 확인하지 아니한 이상 피고인에게는 청소년임에도 불구하고 공소외 1을 고용한다는 점에 관해 미필적 고의가 있었다고 봄이 상당하다.

다. 판례 선정 이유

　　청소년의 고용과 관련한 미필적 고의를 인정한 판결이다. 청소년이 주민등록증을 보여달라는 요구를 받고도 이를 제시하지 않고 자신의 나이를 속였음에도 채용을 보류하거나 거부하지 아니하고 채용한 경우 미필적 고의를 인정했다.

[원인에 있어서 자유로운 행위 – 과실범]

(대법원 1992. 7. 28. 선고 92도999 판결)

가. 쟁점

음주운전을 할 의사를 가지고 음주 만취한 후 운전을 결행해 교통사고를 일으킨 경우 심신장애로 인한 감경 등을 할 수 있는지 여부(소극)

나. 판결 요지

형법 제10조 제3항은 "위험의 발생을 예견하고 자의로 심신장애를 야기한 자의 행위에는 전2항의 규정을 적용하지 아니한다"라고 규정하고 있는바, 이 규정은 고의에 의한 원인에 있어서의 자유로운 행위만이 아니라 과실에 의한 원인에 있어서의 자유로운 행위까지도 포함하는 것으로서 위험의 발생을 예견할 수 있었는데도 자의로 심신장애를 야기한 경우도 그 적용 대상이 된다고 할 것이다. 피고인이 음주운전을 할 의사를 가지고 음주 만취한 후 운전을 결행해 교통사고를 일으켰다면 피고인은 음주 시에 교통사고를 일으킬 위험성을 예견했는데도 자의로 심신장애를 야기한 경우에 해당하므로 위 법조항에 의해 심신장애로 인한 감경 등을 할 수 없다.

다. 판례 선정 이유

원인에 있어서 자유로운 행위가 과실의 경우에도 적용될 수 있다고 판시한 사례다. 심신장애를 야기하는 원인행위 시에 이중의 고의가 있어야 한다는 점도 보여준다.

나의 속도 :　　　　　초(한 줄)　적정 속도 16~19초

[함정수사의 위법성에 대한 판단기준]

(대법원 2007. 7. 12. 선고 2006도2339 판결)

가. 쟁점

　　함정수사에서 유인자와 수사기관의 직접적 관련성과 피유인자의 범의유발에 개입한 정도에 따라 함정수사의 위법성을 판단하는 방법

나. 판결 요지

　　본래 범의를 가지지 아니한 자에 대해 수사기관이 사술이나 계략 등을 써서 범의를 유발케해 범죄인을 검거하는 함정수사는 위법하다 할 것인바(대법원 2005. 10. 28. 선고 2005도1247 판결 참조), 구체적인 사건에 있어서 위법한 함정수사에 해당하는지 여부는 해당 범죄의 종류와 성질, 유인자의 지위와 역할, 유인의 경위와 방법, 유인에 따른 피유인자의 반응, 피유인자의 처벌 전력 및 유인 행위 자체의 위법성 등을 종합해 판단해야 한다. 따라서 수사기관과 직접 관련이 있는 (중략) 피유인자의 범의가 유발되었다 하더라도 위법한 함정수사에 해당하지 아니한다.

다. 판례 선정 이유

　　위 판결에서 대법원은 [범의유발형 함정수사의 위법성 판단기준]으로 수사기관의 개입과 범의유발 간의 '직접적 관련성'을 요구하고 있다.

[긴급체포 시 압수의 대상 범위]

(대법원 2008. 7. 10. 선고 2008도2245 판결)

가. 쟁점

① 구 형사소송법 제217조 제1항에 따른 긴급체포 시 적법하게 압수할 수 있는 대상물인지 여부의 판단 기준

② 경찰관이 이른바 전화사기죄 범행의 혐의자를 긴급체포하면서 그가 보관하고 있던 다른 사람의 주민등록증, 운전면허증 등을 압수한 사안에서 (중략) 이를 위 혐의자의 점유이탈물횡령죄 범행에 대한 증거로 인정한 사례

나. 판결 요지

구 형사소송법 제217조 제1항 등에 의하면 검사 또는 사법경찰관은 피의자를 긴급체포한 경우 체포한 때부터 48시간 이내에 한해 영장 없이 긴급체포의 사유가 된 범죄사실 수사에 필요한 최소한의 범위 내에서 범죄사실과 관련된 증거를 (중략) 압수 당시의 여러 사정을 종합적으로 고려해 객관적으로 판단해야 한다.

다. 판례 선정 이유

대법원은 긴급체포 시 적법하게 압수할 수 있는 대상물인지를 판단하는 기준으로서 '당해 범죄사실과의 관련 정도와 증거가치'를 제시하고, 그에 따라 제217조의 압수대상물의 범위를 '해당 범죄사실의 수사에 필요한 범위 내'로 한정하고 있다.

글씨 연습장

빠른 글씨
바른 글씨

초판 1쇄 발행 2022년 8월 30일
초판 3쇄 발행 2024년 8월 31일

지은이 · 유성영
발행인 · 이종원
발행처 · (주)도서출판 길벗
출판사 등록일 · 1990년 12월 24일
주소 · 서울시 마포구 월드컵로 10길 56(서교동)
대표 전화 · 02)332-0931 | 팩스 · 02)323-0586
홈페이지 · www.gilbut.co.kr | 이메일 · gilbut@gilbut.co.kr

기획 · 황지영 | 책임편집 · 이미현(lmh@gilbut.co.kr) | 제작 · 이준호, 손일순, 이진혁
마케팅 · 이수미 장봉석 최소영 | 영업관리 · 김명자, 심선숙, 정경화 | 독자지원 · 윤정아 | 유통혁신 · 한준희

디자인 · 정윤경 | 교정교열 · 장문정 | 인쇄 · 두경m&p | 제본 · 경문제책

ISBN 979-11-407-0102-5 13640
(길벗 도서번호 050164)

독자의 1초를 아껴주는 정성 길벗출판사

길벗 | IT실용서, IT/일반 수험서, IT전문서, 경제실용서, 취미실용서, 자녀교육서
더퀘스트 | 인문교양서, 비즈니스서
길벗이지톡 | 어학단행본, 어학수험서
길벗스쿨 | 국어학습서, 수학학습서, 유아학습서, 어학학습서, 어린이교양서, 교과서